普通高等院校"十二五"艺术与设计专业系列教材

# 图案设计

何雨津 周启凤 文 健 杨 艳 编著

清华大学出版社
北京交通大学出版社
·北京·

## 内 容 简 介

图案是一切设计的基础。本书主要介绍了图案的形式美法则、图案的造型规律、图案的肌理表现、黑白图案、图案的组织结构、图案的色彩搭配、图案的应用等基础知识，基本理论知识全面、系统、实用，方便理解，有助于重点培养学生装饰性语言的表达能力。

本书既可供大中专院校艺术设计专业的学生使用，也可作为设计爱好者的参考用书。

本书封面贴有清华大学出版社防伪标签，无标签者不得销售。
版权所有，侵权必究。侵权举报电话：010-62782989　13501256678　13801310933

## 图书在版编目（CIP）数据

图案设计/何雨津等编著．—北京：北京交通大学出版社：清华大学出版社，2014.11（2022.8重印）
（普通高等院校"十二五"艺术与设计专业系列教材）
ISBN 978-7-5121-1953-6

Ⅰ.①图… Ⅱ.①何… Ⅲ.①图案设计-高等学校-教材 Ⅳ.①J51

中国版本图书馆CIP数据核字（2014）第133167号

责任编辑：黎　丹　　特邀编辑：衣紫燕
出版发行：清 华 大 学 出 版 社　　邮编：100084　　电话：010-62776969
　　　　　北京交通大学出版社　　邮编：100044　　电话：010-51686414
印　刷　者：北京虎彩文化传播有限公司
经　　　销：全国新华书店
开　　　本：210×285　　印张：8.75　　字数：275千字
版　　　次：2014年11月第1版　2022年8月第5次印刷
书　　　号：ISBN 978-7-5121-1953-6/J·73
印　　　数：5 001～6 000册　　定价：42.00元

本书如有质量问题，请向北京交通大学出版社质监组反映。对您的意见和批评，我们表示欢迎和感谢。
投诉电话：010-51686043，51686008；传真：010-62225406；E-mail：press@bjtu.edu.cn。

# 总序

接到为普通高等院校"十二五"艺术与设计专业规划教材写序的请求，我感到非常荣幸。在与编者就本系列教材的选题背景与编写思路进行深入讨论后，感觉教材编写者对于本系列教材的编写是非常严谨和认真的。同时，也深刻感受到本系列教材的编写具有其必要性和现实意义。

随着我国经济的飞速发展，人们对生活品质的追求越来越高，由此带动了艺术与设计领域的繁荣。设计是把一种计划、规划、设想通过视觉的形式传达出来的创造性活动。同时，设计的一个重要特征就是可实施性。近年来，我国普通高等院校设计专业的教师在艺术与设计领域不断探索，找到了课堂设计教学与设计实施与应用的有效结合点，并以教材的形式归纳总结出来，形成了系统的理论体系，为设计教育做出了重大贡献，本系列教材的编者就是其中的代表。

本系列教材的编写充分体现了高等院校设计教育以"能力培养为中心"的教学原则，注重对学生进行知识的理解与应用训练，重点培养学生的实践能力。强调理论讲授、案例分析、课堂讨论及课堂交流结合的方式，增强学生的感性认识，调动学生参与教学活动的积极性。本书内容全面、理论讲解细致、图文并茂、理论结合实践、紧接设计门类和设计专业市场需求、实践性强，对在校学生有很大的指导作用。本系列教材的编写还充分体现出对学生艺术设计思维能力培养和设计技能训练的重视，使学生在训练中提高，在思考中进步，在欣赏中成长，是一套集科学性、艺术性、实用性和欣赏性于一体的、特色鲜明的教材，对提升学生的艺术设计品位、设计思维能力、设计操作能力和设计表达能力大有益处。

本系列教材的图片都是通过精挑细选而来，能帮助学生更加形象直观地理解理论知识，这些精美的图片还具有较高的参考和收藏价值。本书可作为普通高等院校艺术与设计类专业的基础教材，还可以作为行业爱好者的自学辅导用书。

文 健
2014年10月

# 前言

图案始于远古人类在洞穴或岩壁上记录劳动生活、寄托美好愿望，源于人类对世界的认知与改造世界的需要，体现了人类天性对美好生活的渴望，对美的欣赏。图案艺术就是理想化的自由表现，它把生活中的物象经过艺术加工，抽象、概括、夸张、生动再现自然物象，丰富自然美。它是物质的、理想化的科学设计，美化着人类的环境，装点着人类的生活。

图案教学是高校艺术教育的一门基础课程，能够很好地培养学生的想象力、审美力及设计能力。作为设计工作者及高校设计专业的学生，为了更好地适应社会的需求，除了必须具备扎实的绘画功底外，还必须培养现代审美意识，从而创造出更新、更好、更美的装饰艺术形象服务于日常生活。图案在我们现实生活中的应用非常广泛，如建筑、工业品、家具、商品包装、服装等领域。正是基于图案广泛的应用领域，在艺术设计的教学中，培养学生对图案设计方法论的理解、掌握，就显得至关重要。万丈高楼平地起，没有对基础学科深入的认知与灵活的运用，那么一切的建构都只是海市蜃楼。由于近年来图案课时的缩减，导致图案教学混乱，利用有限的教学时间让学生去获得最大的收益成为教好这门课的关键。本书旨在设计创作中着重解决两大问题——图案造型、图案运用与创新。在讲述图案理论知识的基础上，更多的是结合相关理论知识去启发学生的自我学习意识及训练自我创造的能力，其主要目的在于提高学生的研究性学习能力。

在教材的编写过程中，学习与参阅了国内外前辈和同行的资料和成果，并得到同仁们的支持与帮助，在此，向他们表示深深的谢意。由于编写时间的仓促及笔者自身学识水平的局限，本书难免会有许多疏漏和不足之处，恳请同行和读者提出宝贵的意见。

编 者
2014年10月

# 图案设计

## 目录 Contents

### 第1章 图案概述 ········ 1
1.1 图案的概念 ········ 2
1.2 图案的要素 ········ 7
1.3 图案设计的意义 ········ 10
单元训练与作业 ········ 12

### 第2章 图案的形式美法则 ········ 13
2.1 图案的形式美法则Ⅰ ········ 14
2.2 图案的形式美法则Ⅱ ········ 22
2.3 图案的形式美法则Ⅲ ········ 26
单元训练与作业 ········ 30

### 第3章 图案造型规律 ········ 31
3.1 图案的造型手法 ········ 32
3.2 植物、花卉造型规律 ········ 40
3.3 风景、建筑造型规律 ········ 46
3.4 动物造型规律 ········ 51
3.5 人物造型规律 ········ 56
单元训练与作业 ········ 62

## 第4章 图案的肌理表现 ·················································· 63

    4.1 手绘肌理表现技法 ·················································· 64
    4.2 数码肌理与综合表现 ·················································· 71
    单元训练与作业 ·················································· 74

## 第5章 黑白图案 ·················································· 75

    5.1 黑白图案的概念 ·················································· 76
    5.2 黑白图案的要素 ·················································· 78
    单元训练与作业 ·················································· 84

## 第6章 图案的组织结构 ·················································· 85

    6.1 单独纹样 ·················································· 86
    6.2 适合纹样 ·················································· 87
    6.3 二方连续 ·················································· 88
    6.4 四方连续 ·················································· 91
    单元训练与作业 ·················································· 94

## 第7章 图案的色彩搭配 ·················································· 95

    7.1 色彩的基本知识 ·················································· 96
    7.2 色彩同类色搭配 ·················································· 99
    单元训练与作业 ·················································· 104

## 第8章 图案的应用 ·················································· 105

    8.1 服饰图案 ·················································· 106
    8.2 平面设计图案 ·················································· 107
    8.3 工业设计图案 ·················································· 108
    8.4 室内设计图案 ·················································· 110
    8.5 传统图案的创意 ·················································· 111
    单元训练与作业 ·················································· 116

## 第9章 传统图案风格鉴赏 ·················································· 117

    9.1 中国传统图案风格 ·················································· 118
    9.2 外国传统图案风格 ·················································· 125
    单元训练与作业 ·················································· 130

## 参考文献 ·················································· 131

# 第1章

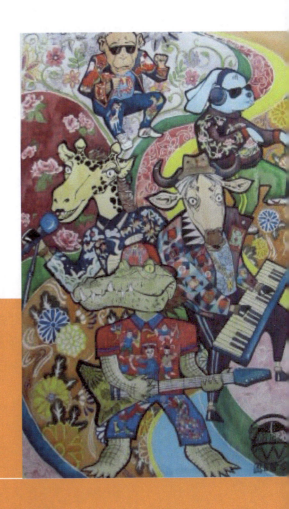

## 图案概述

**教学要求和目标**
- 要求：通过对图案理论知识的学习，能够对图案设计有一定的认识，进而逐步提高自我审美水平。
- 目标：通过对图案的概念、要素及意义等知识的了解，为后期学习奠定理论基础。

**本章要点**
- 图案的基本概念。
- 重点了解造型、颜色、质感等图案要素。
- 了解图案设计的意义及在其他设计门类中的作用。

"图案"从古至今都装点、美化、影响着我们的生活，人类社会经济文化的发展推动着图案的不断演变与发展。到近代，图案被广泛地应用在平面设计、广告设计、包装设计、建筑设计、工业设计、室内设计、服装设计等设计领域中，图案设计在各设计领域应用的广泛性决定了它必不可少的艺术价值与重要意义。面对今天社会变革的观念、技术与思想，如何创造出符合社会需求的艺术形象是设计工作者及设计专业学生不断探索与思考的问题。

## 1.1 图案的概念

### 1. 图案的概念

"图案"作为实用美和艺术美相结合的一种艺术形式，就概念而言，有广义与狭义之分。广义来讲，图案类似于今天所讲的艺术设计，它包括了实用美术和装饰艺术等类，与英文"design"一词意思相接近。20世纪60年代初，雷圭元先生在《图案基础》一书中对图案进行了定义：图案是实用美术、装饰美术、建筑美术方面关于形式、色彩、结构的预先设计，在工艺材料、用途、经济、生产等条件制约下制成图样、装饰纹样等方案的通称。狭义而言，图案是指有装饰意味的花纹与图样（图1-1～图1-6）。

现实生活中图案被广泛运用，产生了从不同角度的分类。

从图案的表现形式来区分，可分为具象图案和抽象图案。

从图案的组织形式来区分，可分为单独纹样、适合纹样、二方连续、四方连续、综合图案。

从图案的用途来区分，可分为日用品装饰图案和陈设品装饰图案。

从图案的空间来区分，可分为平面图案、立体图案。如书籍装帧、广告设计、印染设计等为平面图案，工业品设计、器皿设计、家具设计、建筑设计等为立体图案。

图1-1　阿央白系列作品（一）

图1-2　阿央白系列作品（二）

图1-3 学生作品（郝莹）

图1-4 学生作品（崔黎燕）

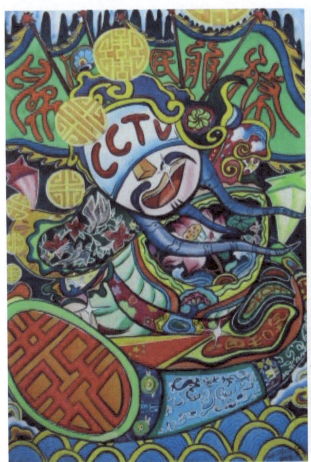
图1-5 学生作品（吴纯磊）

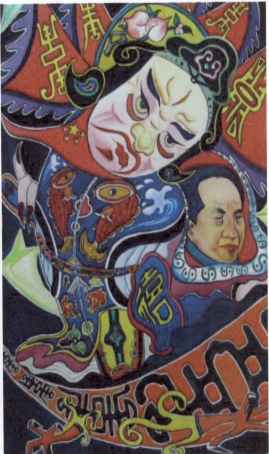
图1-6 学生作品（吴纯磊）

## 2. 图案的起源

图案是随着人类劳动的产生而产生的，它来源于人类的劳动创造及人类天性对美好生活的渴望、对美的欣赏而产生的艺术实践中。远古人类在还不太擅长用语言进行交流时就知道画一些图案符号传达信息，进行情感上的沟通及记录他们的生活状态等。

图案的历史源远流长，从旧石器时代出现的一些贝壳、兽牙加工的简易饰品，原始壁画都能看到图案设计的雏形。世界上最著名的原始壁画是西班牙的阿尔塔米拉洞窟壁画和法国的拉斯科洞窟壁画。原始壁画造型简洁抽象，极具形式美感。壁画主要以红、黑、黄褐等色彩浓重的动物画像为主，形象生动有趣，极具想象力（图1-7）。

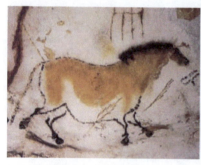 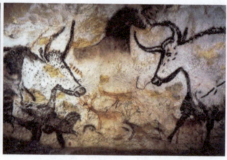 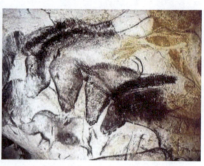

图1-7 旧石器时代壁画

新石器时期，最显著的是彩陶艺术，它是在陶器烧制前把各种颜色的图案画在陶胚上，经过烧制的彩绘图案不易褪色。许多考古发现的彩陶在今天依然保持着它自然鲜艳的色彩。颜色上多数是采用黑、红、白色来绘制纹样。彩陶的纹饰有很多种。如仰韶文化的彩陶，可以见到大量的鱼纹、蛙纹、人面纹、鸟纹等图案，还有三角纹、斜线纹等几何图案。千百年来，图案的运用伴随着人类的发展而发展，影响着我们生活的各个方面，形成了独特的艺术风格（图1-8～图1-14）。

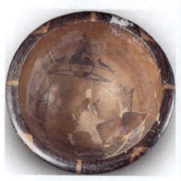 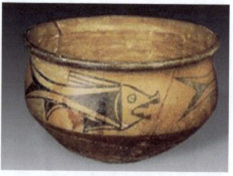

图1-8 新石器时代人面鱼纹盆　　图1-9 新石器时代鱼纹

图1-10 民间刺绣图案（一）　　图1-11 民间刺绣图案（二）

图1-12 学生作品（吴家林）

图1-13 郭皓系列作品（一）

图1-14 郭皓系列作品（二）

图案对人类而言不仅仅是简单的美化生活的需要。从先古开始，对一切未知的探索，都蕴含在图案的表述中（图1-15）。

图1-15 唐卡

## 1.2　图案的要素

图案造型丰富多样，但是构成图案的基本要素都是一致的。图案的五大构成要素分别是造型、颜色、质感、位置、数量，其中造型、色彩、质感是图案的基本构成要素。

### 1. 造型要素

装饰图案中的造型是指被设计的物象通过具有造型特征的点、线、面设计元素进行创作，将自身的思想与情感意图蕴含在装饰图案的设计之中，按审美的要求或者不同的表现形式，呈现出可视的平面或者立体效果。造型的各异性导致其不同的特点。不同的造型或造型的组合给人的心理感受也会截然不同，如简洁大气、活泼、严肃、丰满、稳定等。造型的种类很多，如抽象的造型与具象的造型、人为造型与自然造型、平面造型与立体造型（图1-16～图1-17）。

图1-16　学生作品（江娜）

图1-17　学生作品（李诗晴）

### 2. 色彩要素

色彩就是生命，一个没有色彩的世界是无法想象的。我们总是通过颜色去感知大自然的奇妙：春的生机，夏的火热，秋的萧瑟，冬的寒冷。不同的色彩带给我们不一样的心理感受和生理感受。例如当我们看到冷色系的色彩时，人的皮肤温度会产生生理的降温现象，所以蓝色意味着宁静、安详、悠远。我们通过色彩的喜好去感受一个地域、一个民族、一个个体对色彩的心理共鸣、情感倾向。不同的色彩或色彩组合会给人不同的视觉冲击力。

当我们观看一个物体时，视觉冲击力最强烈的往往是色彩，而形状与材质则其次。造型是色彩和质感的基础，造型与色彩不可分离，造型是通过色彩来有效区分，而色彩又是在完整造型的基础上展现出来的（图1-18～图1-21）。

图1-18 学生作品(兰于)

图1-19 学生作品(李欣芮)

图1-20　阿央白系列作品（三）　　　　　图1-21　阿央白系列作品（四）

### 3. 质感要素

材质是图案设计中重要的物质基础，装饰艺术与材质之间有着密切的相互依存的关系。从装饰艺术在生活中的运用，我们能发现装饰的审美除了装饰图形本身的美感外，同时受到材质表现的影响。例如用草、树叶制成的用于室内装修的壁纸与用丝等为原料织成的壁布，即使选用同样的图案、同样的色彩，却因为材质的不同而给人不同的感受，用草制成的壁纸古朴自然，给人素雅之感；而采用丝织成的壁布，却显得华丽、高雅（图1-22～图1-24）。

图1-22　学生作品　　　　　　　　　图1-23　学生作品

材质是实现一切造型的最基本条件，不同的物质因其特性、表面肌理、质感的不同而带给人们不同的审美视觉情趣。设计中常用的材料有纸、木材、塑料、金属、玻璃、陶瓷、石材、竹材、纤维植物、复合材料等。

图1-24 学生作品

除了造型、颜色、质感这三个图案的基本要素之外，还需要数量、位置等要素，五大要素缺一不可。同学们需要在具备理论基础的前提下，多练习图案的造型、颜色等要素，在实践中把握权衡好这几者的关系。

## 1.3 图案设计的意义

图案设计被广泛应用于平面设计、服装、工业设计、家具设计、室内装饰设计、建筑等领域。图案设计这门课程也是一切应用设计的基础课程。

优秀的艺术作品具有强烈的艺术感染力，能促进我们的生活情趣，丰富我们的生活环境，提升我们的生活品位，提高我们对美的鉴赏能力。好的设计实际上是既要具有合理的实用性又要体现它的美感，从而满足人们对物质层面与精神层面的追求。它通过生动的艺术形象来展现人们生活和思想，以及社会的现实生活状况。人类天性上对美的渴求，决定了我们并不喜欢单调，一成不变的东西，当人类懂得用贝壳穿起来当货币流通使用时，人类中的女性也同时懂得将串起来的贝壳当项链装饰自己的脖子，人类对美化自身的关注中，充分体现了精神层面的需求。

从历史来看，一切形式的设计都是在图案设计的基础上发展起来的，无论哪类设计领域都离不开图案的滋养。它不但丰富了艺术设计的视觉美感，提升了思想内涵而且影响着其外观造型的设计，材质的运用（图1-25～图1-27）。

图1-25 学生作品（宋心怡）

图1-26 学生作品（廖鑫）

图1-27 学生作品（陈荣旭）

学习图案设计，目的是让我们深入地了解图案设计基本原理，观察自然并从自然中去认识与总结图案的形式美规律。从生活中、自然中及传统的文化艺术渊源中寻找灵感，进行基础图案的设计训练。培养学生的装饰表现技法，掌握图案的设计语言，激发学生的创新意识。图案的装饰设计能力是每一位设计专业学生及设计工作者的基本功，希望这本书能对他们有所帮助（图1-28～图1-29）。

图1-28 学生作品（张裕宽）　　　图1-29 学生作品（李欣芮）

# 单元训练与作业

### 1. 内容

学习掌握图案的概念及要素基本理论知识。

- 时间：2小时
- 教学方式：自选一幅感兴趣的图案作品，用图案的三要素来分析鉴赏这幅作品，并阐述此作品在设计中的意义。
- 要点提示：在了解图案概念的基础上，重点掌握图案的三要素：造型、颜色、质感。优秀的图案设计作品必须具备独特的造型、适合的颜色和好的质感。图案的三要素在图案设计中都会起到什么关键作用。
- 教学要求：
  （1）深刻理解图案的基本概念。
  （2）A4纸，设计4个图案，形式不限。
- 训练目的：要求学生从具体实践中体会图案造型、颜色的搭配和质感的体现；对基础知识熟练掌握，为进一步学习图案设计夯实基础。

### 2. 理论思考

（1）根据相关作品，简述图案的要素。
（2）从本章知识要点出发，搜集并鉴赏图案设计作品。

# 第2章

## 图案的形式美法则

**教学要求和目标**
- 要求：通过学习图案的形式美法则，做到能熟练应用、选择自己感兴趣的事物设计图案。
- 目标：为后期的图案设计课程奠定基础，体会图案的形式美法则在具体图案设计中的运用。

**本章要点**
- 熟悉图案的形式美法则。
- 从形式美法则角度出发，大量练习图案设计。
- 在具体设计中对形式美法则进行训练。

图案美不是一个单纯的自然属性,并不以客观再现大自然为最终目的。图案是装饰性、规律性极强的艺术,强调外在形式的美感。美是一个相对的概念,存在着物质与精神两方面的诠释,通过人类社会长期生产、生活实践的积累,逐渐形成对美相通的共识,形成了对美的形式规律总结和抽象概括,图案设计寻找的就是一种美的"共性",而其依据就是客观存在的形式美的规律和法则。

## 2.1 图案的形式美法则 I

装饰图案比较注重形式美,强调形式的表现。它虽然能反映客观事物,但并不是对自然的真实再现,而是通过概括、归纳、提炼等方法去寻找事物的规律性与装饰性,使我们逐渐探索出形式美的基本法则。通过这些基本法则去表现不同的图案内容,达到完美的装饰效果。为了使我们能设计出富有独特表达的装饰图案,下面将对图案的形式美法则进行逐一分析。

### 1. 变化与统一

变化与统一是装饰图案形式美的基本法则,主要表现在图案的造型、色彩及处理手法等方面。

自然界五彩斑斓的物种各尽其态,千变万化。但在让人眼花缭乱的审美中每一种物种却又有着统一的形式与内在的联系,统一即一致性、同一性,变化即差异性、多样性。

以人为例,作为同一物种我们有着人类共同的外在特性:直立行走的姿态,健全的四肢,一样的五官。这是我们作为人这一属性的共性,但同时我们又是各不相同的,年龄的大小、阅历的不同、身份的各异、性格举止的多样化,民族、地域的差异性,以及职业的不同都影响和改变着我们,这就是人在统一下的差异性。图案的创造来源于客观世界,在进行图案创作时,不仅要抓住人物共性特征去概括,而且要寻找人物的变化特征以表达不同感受、形态各异的人物造型美感。只有依据共性寻求变化才不至于显得呆板与千篇一律,从而达到审美需求的趣味性及精神性(图2-1~图2-4)。

图2-1 学生作品 (林东瑾)

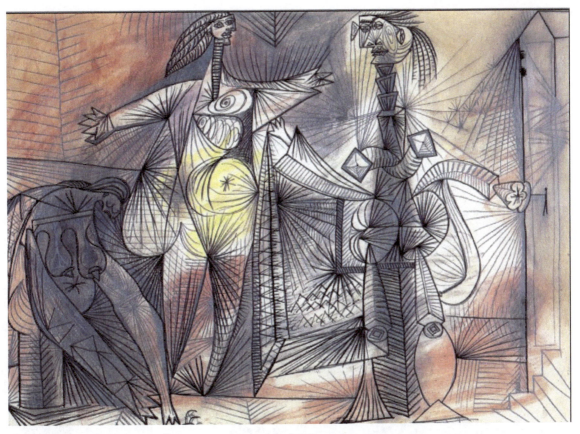

图2-2 毕加索作品（一）

图2-3 毕加索作品（二）

图2-4 克里姆特作品

变化与统一是对立且相互依存的，二者缺一不可。变化演绎着图案的生动、趣味、复杂、丰富，但过多会凌乱、无序；统一指挥着图案的协调一致性、主次，但过度的统一会显死板、生硬、乏味。在图案创作中，片面地强调哪一方面，都会使图案失去其完美性而陷入或杂乱无章或单调乏味之中。在共性的变性处理上需要各方面的合理协调与布局，以达到它的视觉冲击力和艺术感召力。造型的变化主要是指形体的大小、宽窄、粗细、曲直、方圆等方面的对比与差异，而统一是将这些差异做有序的组合或形式上的协调。色彩的变化主要是体现在色彩冷暖、色相、色彩的明度及纯度的区别上，呈现有色世界的丰富多彩；而统一是将这些色彩协调在主色调中（例如图2-7）。在工艺材料上通常是通过材质的软硬、光滑粗糙、轻重、肌理等质地来体现变化。在图案设计时应考虑好图案的造型、材质、构成、色彩等的内在联系，使作品达到和谐而生动（图2-5～图2-14）。

图2-5　学生作品（陈杨）

图2-6　学生作品（吴美林）

图2-7　毛微微作品（一）

第2章　图案的形式美法则

图2-8　学生作品（戎羽飞）

图2-9　学生作品（简悦）

图2-10　学生作品（张暄笛）

图2-11　民间刺绣

图案设计

图2-12 学生作品（魏怡）

图2-13 学生作品（林嘉雯）

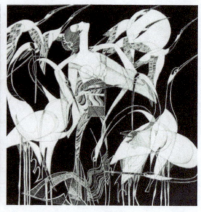
图2-14 学生作品（陈禹瑾）

## 2. 对称与均衡

对称的形式在大自然中随处可见，如动物与人的左右部分、蝴蝶的翅膀、植物的叶子等（图2-15～图2-17）。

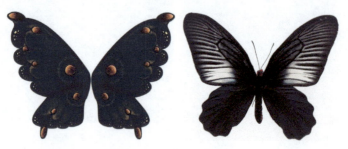
图2-15 蝴蝶的翅膀

图2-16 物的叶子

图2-17 建筑物

（1）对称

对称关系多以假设的中心点或线为轴，分布同形或同量的纹样，有左右对称、上下对称和上下左右对称等。对称设计给人以稳定、沉静、端庄、大方的感觉，产生秩序、理性、高贵、朴素之美（图2-18～图2-21），具有较强的统一性，视觉上呈现一种静态平衡。但不足之处是常常稳定有余而活泼不足，容易产生呆板、拘谨之感，缺乏生动。

图2-18 学生作品（郭婉莹）

图2-19 学生作品（刘静）

图2-20 学生作品（董虹丽）

图2-21 学生作品（李品）

（2）均衡

均衡是从视觉角度来说的，是视觉在感知形体时达到的数量、材质、色调、大小、面积的一种感性的平衡意识。例如，从数量来看，1∶1是绝对的均衡关系；而从视觉感知上来讲，1可以等于3，甚至是4、5。比如一幅画面上的纹样都处理在左边，这时势必造成视觉上严重左倾不舒适的感受，似乎画面上的纹样一边倒。如何达到一种视觉上的平衡，最简单的方法就是在画面的右边放置等量不等形的纹样，我们感觉倾斜的画面立刻就处于一种相对平稳的效果了，画面的中心无形之中就形成视觉上的支持点与重心点。

均衡包括了力的均衡、量的均衡。例如民间使用的秤的均衡，是作用力的均衡，利用秤砣在调整力臂的情况下实现这一平衡。相对对称形式的艺术作品中，总是会假定画面中有一条垂直的、水平的或中心点，它们起着天平或跷板支点的作用，使得两边的多种要素达到平衡的视觉重量感，在纹样组合中往往表现出一多和一少、一上和一下、一左和一右、一内和一外、一繁和一简的对比构成关系（图2-22～图2-23）。

图2-22 学生作品（黄高）

图2-23 学生作品（杨佳艺）

对称与均衡产生的视觉效果是不同的，前者从四平八稳的对称中体现出一种古典的庄重美、稳重、匀称，但易缺乏生动，显得呆板；后者较前者则生动活泼一些，有运动感，动态平衡。就对称与均衡比较而言，均衡的变化比对称要大得多，但有时因变化过强而易失衡。因此，在设计中要注意把对称、均衡两种形式有机地结合起来灵活运用，使设计"动中有静，静中有动"（图2-24～图2-25）。

图2-24 学生作品（杨怡枭）

图2-25 民间刺绣

如图2-28和图2-29所示，在采用均衡形式设计图案时一定要把握好画面的重心，同时也要注意到整体关系的把握，以免造成画面松散、凌乱的感觉（图2-26～图2-29）。

图2-26 学生作品（何青娟）

图2-27 学生作品（王玥瑶）

图2-28 学生作品

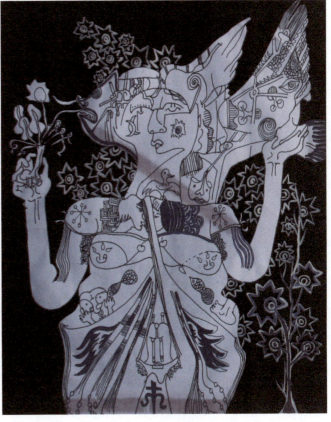

图2-29 学生作品

## 2.2 图案的形式美法则 Ⅱ

### 1. 对比与调和

（1）对比

对比与调和是取得变化与统一的重要方法，对比是变化的一种形式，指造型、色彩、材质等图案构成因素的差异。突出图案各部分的个性，特点更加鲜明，产生强烈的视觉冲击力。在图案设计中，对比通过两种或者两种以上具有差异、性质相反的形象组合而成，如图2-30~图2-32造型的大小、方圆、长短；色彩的明暗、冷暖，色相的不同；构图的疏密、虚实、朝向，形态的动静、轻重等。

图2-30 比亚兹莱插画

图2-31 学生作品（刘俊谷）

图2-32 学生作品（陈思婕）

（2）调和

调和就是统一、和谐。与对比相反，调和是图案各元素协调关系的表现，是把构成强烈对比的各个因素协调统一，使整体趋于缓和。运用调和，视觉上的近似元素使图案具有一定的条理和秩序的形式美感，从而达到和谐宁静之感。相互之间差距较小都可以达到调和。例如在色彩处理上，如果画面以暖色为主色调，可少量使用冷色系的色彩来达到弱对比的调和关系。调和包括色彩调和、表现手法的调和及形状等的调和（图2-33~图2-35）。

图2-33 学生作品(何青娟)

图2-34 学生作品(王婷婷)　　　图2-35 学生作品(寇建青)

对比使画面有变化、生动、尖锐,而调和可使对比减弱,避免画面的过度冲突、生硬,达到和谐的视觉效果。对比与调和在图案中是共存体,彼此不可缺少,要保持对比中有调和,调和中有对比(图2-36)。

图2-36 学生作品(柯黎)

## 2. 节奏与韵律

康定斯基认为视觉艺术与听觉艺术是相通的,他把绘画称为"色彩的大合唱"。各个视觉要素组合成了乐章,演绎着如音乐般的节奏与韵律。节奏原是指音响节拍的变化与重复,而韵律是指诗歌、音乐的声韵和节奏。没有节奏和韵律就不会产生动听的音乐。节奏和韵律同样适用于视觉艺术设计中,图案的造型、色彩变化、构图亦会产生节奏与韵律的美感。节奏是按照一定的条理秩序,重复连续地排列,形成一种律动形式。在自然界中节奏与韵律之美也随处可见,水波纹的荡漾、斑马的皮肤条纹、鱼的鳞片都能体现出节奏与韵律。节奏在视觉艺术中是通过线条、色彩、形体、方向等因素有规律地运动变化而引起人的心理感受。它有等距离的连续,也有渐变、大小、明暗、长短、形状、高低等的排列构成。相对来说,节奏是单调的重复,韵律是富于变化的节奏,是节奏中注入个性化的变异而形成的丰富而有趣味的反复与交替,使图案元素具有强弱起伏的规律变化,产生有如音乐的韵律美感,似乎在视觉享受的同时耳边也回旋着醉人华章。韵律将节奏的机械美感柔和化,产生更生动、更具情趣的效果。节奏和韵律两者互为依存,互为因果(图2-37~图2-40)。

图2-37　学生作品(谭鸿莉)

图2-38 毛微微作品（二）

图2-39 学生作品（龙玲）

图案设计

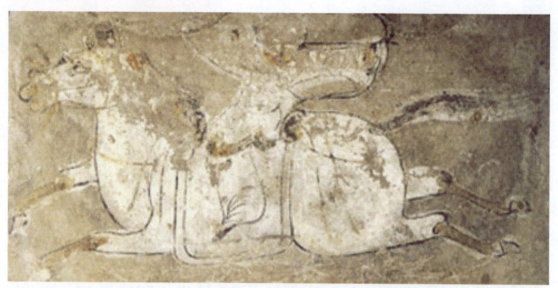

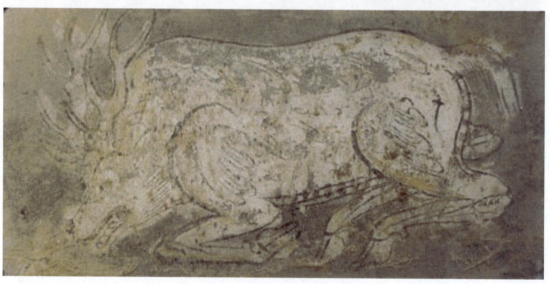

图2-40 北魏时期石刻二方连续图案

## 2.3 图案的形式美法则Ⅲ

### 1. 比例与重心

比例在数学上的概念是指数量之间的对比关系,或指一种事物在整体中所占的份量。在图案设计中,无论是立体的图案还是平面的图案,造型和构图都有一定的比例关系。设计时需要以人为中心,设计出合理的比例尺寸,以满足人们的审美需求。

1) 比例

(1) 以自然物的形态结构为比例尺寸

我们观赏到的自然万物都有着各不相同的比例,多数是造物主善意的杰作,美而和谐,符合我们的赏美情趣与情感需求,很多都可以取材于自然,然后稍加概括表现于图案的设计之中。例如人的比例尺寸,很多图案里基本上是按照人的正常比例设计表现在画面上,具有健康、匀称之美(图2-41~图2-42)。

图2-41　学生作品（袁梦月）　　　　图2-42　学生作品

（2）以画面构成的比例需求为参照

根据画面构成的需求来设计图案中纹样的大小、数量的比例关系更具有生动的创造性，可以不必遵循自然规律的比例尺寸，在造型上更加大胆地去夸张处理，给设计者更多创意、自由的表现空间，更加富有装饰美感。这种方式在图案运用中很普遍（图2-43～图2-44）。

图2-43　学生作品　　　　图2-44　学生作品

（3）以人体比例需求为参照

在实用性范畴里，一些立体图案都需要考虑到人体各部分的结构比例关系，在具有美感的同时必须具有舒适的实用性。比如柜子与人的比例，柜子需要做多高才能符合人机工程。高度、宽度的决定往往也影响着画面图案的构成，所以在设计柜子时就需要考虑实用性、图案的美感性两个方面。

（4）黄金比例

公元前6世纪古希腊的毕达哥拉斯学派发明了黄金律，是指事物各部分间一定的数学比例关系，即将整体一分为二，较大部分与较小部分之比等于整体与较大部分之比，其比值为1∶0.618或1.618∶1，即长段为全段的0.618。0.618被公认为最具有审美意义的比例数字，因此也被广泛应用在艺术上，如平面设计的书籍杂志等。中国的传统图案比例一般为1∶2、2∶3、5∶8、8∶13等。在图案设计中，比例包括造型、空间、色彩之间多方面的协调关系，在设计时需要根据视觉与实用性两方面的因素考虑布局比例关系，合理的比例尺寸必须是满足人们的心理及审美需求的（图2-45～图2-46）。

图2-45 毛微微作品（三）

图2-46 学生作品（李仁杰）

2）重心

平面图案或者立体图案都要涉及画面重心的问题，画面重心感不同给人的感受不同。在初学静物绘画时讲到构图，特别强调将画面物体过分偏左偏右或者偏上偏下会产生画面过度的倾斜感而导致视觉上严重的不稳定性。而在设计图案时若巧妙地利用重心的不稳定性，会给画面造成运动与韵律、紧张与刺激的生动感、跳跃感，将人的情绪传达于画面中（图2-47～图2-50）。

图2-47 学生作品

图2-48 学生作品（柯黎）

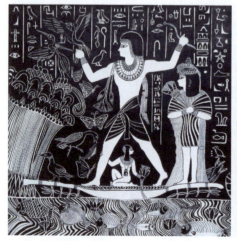
图2-49 学生作品（文艺霖）

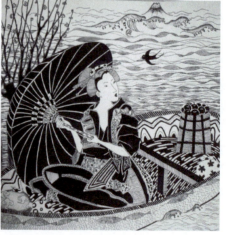
图2-50 学生作品（许文欣）

### 2. 重复与秩序

**（1）重复**

重复是指相同的一个或者几个单独形组成一个基本的形，多次反复出现。在自然界里，到处可以看见自然物形成的不断重复的具有规律性特点的植物、动物，如树干的年轮、花的花瓣、叶的形状、斑马身上的斑纹纹样、豹子的豹纹、斑点狗的斑点纹等。这些不断重复的纹样极具装饰感，一直被广泛运用于服装、日用品等的设计中。在图案设计里，将一个或者多个造型不断地反复排列，具有单纯、整齐、有序的节奏美感。在古代许多装饰性纹样中都可以看到运用重复的形式，比如适合纹样、服饰纹样等（图2-51～图2-53）。

图2-51 学生作品

图2-52 学生作品

图2-53 学生作品

**（2）秩序**

秩序是指有条理地、有组织地安排各构成部分，以求达到一种整齐美。在图案设计中，秩序感使画面不过于凌乱，画面的处理上有着主次的布局，形与形之间有先后，不颠倒的规律性凸显画面的层次感，引导视觉流向的律动。图案设计强烈的装饰性特别讲究画面的秩序。

但是过于规范化的处理，有时候会让人感到枯燥、程式化。重复与秩序是图案的一种形式法则，在设计中它们相互依存，同时体现出规律性的秩序美，没有重复不可能形成井然有序的秩序，秩序需要重复的再现去体现，彼此不可分割（图2-54）。

图案设计

图2-54 学生作品

# 单元训练与作业

## 1. 内容

学习并掌握图案的形式美法则,在具体的图案设计中学以致用。

- 时间:4小时
- 教学方式:用两课时时间给大家讲解图案的形式美法则,并以大量优秀作品为例,让学生参与讨论;剩下两课时进行练习。
- 要点提示:重点掌握图案的形式美法则并有针对性地大量练习,在具体图案设计中体会形式美法则的表现。
- 教学要求:
  (1) 熟悉掌握理论知识。
  (2) A4纸,设计4幅图案作品,分别表现图案的四个形式美法则。
  (3) 听一段不同节奏的音乐,听完后根据音乐的感受来创作一幅富有节奏与韵律变化的图案作品。
- 训练目的:要求学生从具体实践中体会图案形式美法则;对基础知识熟练掌握,为进一步学习图案设计夯实基础。

## 2. 理论思考

(1) 根据相关作品,简述图案的形式美法则。
(2) 从本章知识要点出发,搜集并鉴赏图案设计作品。

# 第3章

## 图案造型规律

### 教学要求和目标

- 要求：深刻理解人物、动物、植物花卉、风景建筑造型规律及造型手法；在掌握理论知识的基础上进行大量户外写生，对上述四个领域进行有效训练。
- 目标：要求学生从具体写生中对基础图案进行变形，为抽象图案设计奠定基础。

### 本章要点

- 图案的造型方法。
- 针对人物、动物、植物花卉、风景建筑四个领域进行大量户外写生。
- 熟悉造型及变形手法。
- 在以上基础上，自主设计图案。

图案的造型规律及造型手法是图案设计中至关重要的部分，在本章的学习，重点掌握图案的造型规律及图案造型手法，在熟悉理论知识的基础上进行大量写生训练，在写生过程中掌握图案的变形方法，然后将两者完美结合，为图案设计奠定坚实的基础。

# 3.1 图案的造型手法

一切创作的灵感都来源于生活，来源于自然界，需要通过写生去培养敏锐的观察力、分析力、表现力。写生是我们创作图案的实践基础，不通过写生，很难把握对象的特征与神态。毫无根据的想象是无法创作出所需要的设计的。例如我们观赏荷花，为荷花"迎风轻轻笑，洗尽纤尘染"的高洁而陶醉，对它进行创作，也许大脑能够有荷花在碧波池中柔摆的美态，从而在纸上将其描绘，但荷花的花、枝、蕊、苞、萼、蒂的生态特点是什么？荷花摆动的动态节奏如何？荷花与荷花之间的疏密关系如何？荷叶又是如何与花相呼应的？这一切的细节需要我们静静地观察，体会荷花个性与神韵，为创作荷花收集大量的写生资料，再通过梳理，运用图案的表现形式，创作出具有艺术美感的作品。

写生是图案创作的第一步，写生后需要对对象进行图案化处理，而写生对象的造型是构成图案造型的基础。我们对图案造型采用一定的方法，再根据实际需要进行相得益彰的构图和和谐的色彩搭配，最终才能创作出完美的图案。

图案的对象来源于自然，由自然形象演变为装饰形象需要进行新的造型变化处理，使艺术的形象高度概况，生趣盎然。图案造型有以下几种方法：简化归纳法、夸张变形法、添加法、平面化处理、多种透视相结合纹饰处理等（图3-1～图3-2）。

图3-1　学生作品（张晶）　　图3-2　学生作品（王念如）

### 1. 简化归纳法

归纳是一种提炼过程，它是在保持自然物象特征的前提下，对自然物象的内部结构或外形去繁就简、删除次要、省略的一种高度概括归纳，使新的物象除保持其原有的特征外，更具有一种抽象、平面化、简洁、有序的造型美感。简化归纳是最基本的变化方法。

①用面概括对象的结构，形成大小、色块相间、变化有序的图案画面（图3-3）。

图3-3　学生作品（张博伦）

② 外部形态的整体概括与内部结构的高度提炼（图3-4）。

图3-4 学生作品（梁云云）

③ 运用线对对象外部形态与内部结构进行梳理。运用线的粗细、长短、曲直、疏密等不同视觉感受，让线条起到装饰的作用（图3-5～图3-6）。

图3-5 学生作品（戎羽飞）　　图3-6 学生作品（文艺霖）

④ 剪影式的处理方法。中国传统图案中的剪纸又叫刻纸，是中华民族最古老的民间艺术之一。剪纸采用镂空的手法在纸等材质上剪出或刻出，视觉上给人透空的艺术享受，风格上简洁、单纯、古朴浑厚。剪纸主要以线相连，不能体现场景和物象或与物象之间的层层重叠，造型上不能采用自然物象的写实手法，需要大胆取舍物象外在与内在的结构特征，抓主舍次。剪纸常使用图案形式美的一些规律，如对称、组合等处理方法，以突出剪纸的节奏美感（图3-7～图3-9）。

图3-7 学生作品 剪纸　　图3-8 学生作品 剪纸（张辉）　　图3-9 学生作品 剪纸（胡彩虹）

皮影戏是中国民间一门古老的传统艺术。皮影戏又叫"灯影戏"，是一种以兽皮或纸板做成的人物剪影。人物造型上采用人物二分之一的侧影，造型夸张、幽默；而景物是正面或者四分之三的侧面。人物与景物大多采用抽象与写实相结合的设计，具有概括与夸张变化的艺术特点。皮影是在剪纸影响的基础上借鉴与发展的（图3-10～图3-11）。

图3-10 学生作品 皮影（杨照料）　　　　　　图3-11 皮影 人物形象

### 2. 夸张变形法

夸张是装饰变化的重要手段，夸张是对自然形象最具代表性的特征加以强化、渲染。例如，对花叶、人物等的独特感受以一定形式的语言表现出来，夸大一些外部特征，如圆的更圆、方的更方，甚至形态处理得像几何形状一样，打破物象的比例，大胆处理（图3-12～图3-20）。

图3-12 学生作品（杨一枭）

图3-13 学生作品（王雪丽）　　　　　　图3-14 学生作品（陈雨薇）

图3-15 学生作品(吴韩)

在对自然物象概括归纳的基础上,夸张对象的特征,突出对象的神态、动态、形态,充满强烈的视觉张力。例如植物在风中摇摆的美感,动物、人物在奔跑、跳跃、行走,飞鸟在蓝天翱翔,夸张物象的动态,加强图案的生动性与活跃性。

图3-16 学生作品(刘丹)

神态的变化最能体现情感,对物象的快乐、痛苦、愤怒、沉静等神态的夸张,以及对物象的一处细节进行夸张,如眼睛、嘴巴等,均能生动地传达出情感诉求。

图3-17 学生作品(温美婷)

对自然形态的去繁就简，在保持外部特征的基础上忽略许多细节，从外形、结构、细节色彩做大量的省略，然后再进行夸张变形处理，使装饰化对象简洁干净、单纯。

图3-18 学生作品（安贝贝）　　　　图3-19 学生作品（陈涛）　　　　图3-20 学生作品（安贝贝）

### 3. 添加法

（1）点、线、面等装饰花纹的添加

在装饰化处理上，有省略就有添加，省略让图案简洁，平面感强，而添加却使对象更丰富、充实、厚重、复杂。可以对装饰对象增加丰富的点、线、面、投影，以及物体与物体的叠加。

图3-21和图3-24中的图案主要是通过纤细的线的添加与梳理，体现对象的柔美与节奏。

图3-21 学生作品（王霞）　　　　　　　　图3-22 学生作品（邵予）

图3-23 学生作品（简悦）　　　　　　　　图3-24 学生作品（李爽）

（2）创意联想性的添加

在外形变型基础上对结构进行天马行空的联想，表现上更能自由随性，富有新意。但过度的添加会导致视觉的眼花缭乱而产生杂乱无章的视觉感受，从而失去美的意味。

如图3-25、图3-26所示，花的枝干、青蛙的腿都做了联想性的添加，把花枝想象成女人的腿与脚，使图案富有创新的同时更具拟人化的趣味性，而花瓣又采用增加抽象图案的方式，从而使花瓣更加丰富。在图3-26中，青蛙的腿与爪想象成树干与树根，形象而生动，而青蛙的腹部又采用了物体与物体的叠加，增强了物与物的空间感、装饰感（图3-27～图3-29是部分学生作品）。

图3-25　学生作品（邹海军）　　　　图3-26　学生作品（戎羽飞）

图3-27　学生作品（王林）　　　图3-28　学生作品（陈泓伽）　　　图3-29　学生作品（王林）

### 4. 平面化处理

图案绝大多数表现的画面是二维空间，追求的是影像美。在现代图案设计中，也出现了写实风格的立体处理，但平面化处理依然是主导。画面把物与物及空间关系做平铺似的展开，通过透叠、重叠、重复等方式，削弱或者取消空间的纵深关系。但是如果重叠太多，画面的结构就会显得混乱（图3-30～图3-32）。

图3-30　学生作品（杜丽）　　　图3-31　学生作品（王霞）　　　图3-32　学生作品（王锐）

## 5. 多种透视相结合

由于图案更多的是追求平面化、秩序化的视觉效果，不强调立体空间关系，也就不需要考虑透视的合理性或者要求画面写实的透视关系。在一个画面上可以出现多种透视关系、多视点结合。它们相互独立又相互影响，形成独特的视觉效果。例如一张画面中人物可以是俯视，而画面上的其他元素是平视，其目的是将图案中物象的最佳角度展示给观者，能清晰地将物象的结构特点跃然于画面上（图3-33～图3-35）。

图3-33 学生作品

图3-34 学生作品（李秋）

图3-35 学生作品（潘越）

## 6. 纹饰处理

纹饰处理是图案造型至关重要的一部分，大部分的图案都需要纹饰的装点，使物象更具有装饰美。通过纹饰处理，可以增加画面的生动情趣、节奏、韵味、肌理、秩序等视觉感受。纹饰的处理有以下两种方法。

① 根据自然物的结构外形梳理进行重复或者有序的排列，体现图案的秩序美（图3-36～图3-37）。

图3-36 学生作品（乔晓龙）　　　　　图3-37 学生作品（温美婷）

② 与结构、外部特征无关的纹饰处理。与自然物本身无太大关联的纹饰处理更加能够进行自由的构思与设想，对图案的装饰美更能进行自主性的把握，从而使纹饰的效果更加丰富多彩，更具个性化。例如，借用传统的纹饰效果，对自然物结构做个性化的想象力装饰等（图3-38～图3-43）。

图3-38 学生作品（郭婉莹）　　　　　图3-39 学生作品（刘丽）

图3-40 学生作品（蒲柯宇）　　　　　图3-41 学生作品（刘丹）

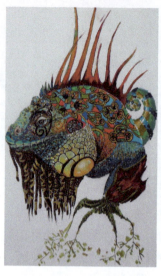 

图3-42 学生作品（梁雅枫）　　　　　　图3-43 学生作品（杨渠）

#### 7. 图案的寓意化

中国的传统图案喜欢将人们的美好愿望、喜庆吉祥寓意在一定的物象之中，如吉祥图案中的菊花被赋予吉祥长寿的意义。在现代设计中，寓意法被大量运用在设计的各个领域（图3-44）。

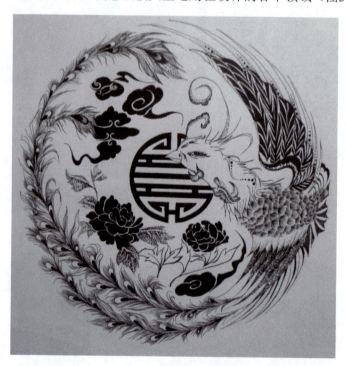

图3-44 学生作品（林东瑾）

## 3.2 植物、花卉造型规律

创作具有形式美感的植物、花卉的前提是素材收集。素材收集的方法很多，可以去植物园或大自然写生，也可以从网络、图书上查找。即使是从网络、书上找到的自然植物，也需要对着图片或者屏幕进行临画，因为从写生或者比较写实的临画中才能深入地去体会、熟悉研究对象的外部特征与内部结构，才可以了解到植物的生长姿态及结构中的生长规律。只有真正认知了植物、花卉的造型规律后，才能保证对对象

夸张变形后不改变其独有的造型特征，同时又能使原有的造型特征更加鲜明、生动、突出与夸大，更具有艺术魅力。植物写生是植物图案变化的基础，植物花卉创作体现了人们对生活的理解与感受。

## 1. 写生

（1）写生观察法

① 抓住植物的外部轮廓特征。每一种植物都有其最具代表性的外部特点，就植物而言，有的形态饱满，体现出面的美感；有的形态奔放流畅，呈现出线的优雅。抓住这些外形特点，有利于图案的造型归纳与变化。比如，荷叶像碧绿的大圆盘，像一把张开的伞，当心里有了这些认知后，对荷叶的写生就能体现出它特有的外部特点（图3-45～图3-49）。

图3-45 学生作品（何洁）　　　　图3-46 学生作品（李露）

② 抓住植物的结构及表面纹理，把握植物的静态形象（图3-51～图3-53）。

图3-47 学生作品（魏梓彤）

图3-48 学生作品（刘丹）　　　　图3-49 学生作品（张藜遴）

③ 对植物进行概括化观察。自然界的植物一般外观都比较复杂，在写生时要善于去归纳植物的外形，对复杂的形态进行提炼、梳理，这样才不会使写生出来的植物杂乱无章，特别是对一组植物写生时（图3-50～图3-51）。

图3-50 学生作品（郭婉莹）

图3-51 学生作品（简悦）

图3-52 学生作品（韩玲玲）

图3-53 学生作品（洪中磊）

（2）写生方法

植物写生方法有线描法、明暗法、彩画法、影绘法，这些方法同样适合于动物、人物、风景等写生。

① 线描法。线描法是指对植物只是单线条勾勒，犹如中国画的白描，运用线准确地表现对象的外部轮廓、结构和特点。线描法对用线的要求是：准确、清晰。此方法在写生中能快速捕捉对象的外形，特别适合对运动的对象写生，如动物、人物写生，是写生中最方便的一种方法（图3-54～图3-56）。

图3-54 学生作品（史小彤）

图3-55 学生作品（宋歆怡）

图3-56 学生作品（戎羽飞）

② 明暗法。明暗法是指使用铅笔或者钢笔画出写生对象的明暗与光影效果。这种写生方法所使用的时间比线描法多，适合刻画观察比较久的写生，但作为图案写生，并不要求过分地去刻画对象的线条、明暗等关系，不需要过分的写实。只需要将明暗关系作一些交代，有利于对写生物体图案变型立体感、生动感的需要（图3-57）。

图3-57 学生作品（张藜遴）

③ 彩画法。使用色彩颜料进行写生，所使用的颜料可以是水彩、水粉、国画颜料、丙烯、油画颜料、彩铅。对对象进行色彩写生能够更好地分析出大自然五彩斑斓的色彩细微变化，有利于图案造型时对对象色彩处理上的借鉴，从而使色彩搭配上更和谐（图3-58）。

图3-58 学生作品（谭业琳）

④ 影涂法。影涂法是指运用毛笔、钢笔对对象进行剪影式的描绘。这种写生方法重在对对象轮廓和投影造型的表现。影涂法能使物象具有高度概括和平面化的效果，有利于对对象的图案化处理（图3-59）。

图3-59 学生作品

## 2. 植物、花卉图案变化方法

### （1）写实变化

除了遵循图案造型的基本方法外，在对植物、花卉造型变化中，写实变化运用得很多，如许多服饰上的适合纹样。在变化中保留物象的自然外形或者结构，凭自然的花形进行变化，这种变化更清新与自然，既做了些许的装饰处理，又保留了物象的自然形态。例如一些传统服饰就喜欢采用比较写实的图案（图3-60）。

图3-60 学生作品(张胜葳)

(2)单独装饰造型

单独装饰造型是构成各种连续图案和适合纹样及装饰画的基本组成部分,在服装面料、陶瓷装饰纹样、环境设计中的墙纸及地毯纹样中较为常见。单独纹样忌讳物象的结构、外形处理过分烦琐,追求相对简洁、抽象的视觉效果(图3-61~图3-66)。

图3-61 学生作品(林柏恒)　　　　　　图3-62 学生作品(冯宇森)

图3-63 学生作品(郭云瑞)

图3-64 学生作品（李颖曦）

图3-65 学生作品（张楠）

图3-66 学生作品

## 3.3 风景、建筑造型规律

　　风景涵盖的内容较多，可以包括人物、动物、植物、建筑、山川河流、公路桥梁、园林等自然景观和人为景象，有静观的也有灵动的。潺潺流淌的水、随风摇摆的植物、奔跑的动物、忙碌运动中的人、庄严静默的山，无不反映着人与环境、环境与人的关系。

### 1. 风景图案的形象内容

（1）自然风景

　　自然景象丰富多变，包括树木、花草、山石、云朵、水、沙漠、草原等景象。在进行图案设计时要想合理地组合这些复杂多变的元素，就需要注重秩序化的归纳，需要去繁就简的取舍，也需要把握每一个自然物象的特征，找出对象的基本形，然后转变成平面几何图形。例如，对山外部特征的归纳，大自然的山大多数都如三角形、椭圆形；而漂移不定的云或流动的水可以用有序的重复去体现飘渺、流淌的韵律美。

（2）人造景观

　　生活在水泥森林的当代人见得最多的就是人造景观。精心设计的建筑、广场、亭台楼阁本身就已经具有一定的形式美感，如建筑的结构美，公路桥梁、一栋栋房屋高低错落的节奏美。在设计中，可以遵循这些本来就具有的形式美感，也可以根据这些进行再创造，进一步地夸张、变形、分解或者重组（图3-67）。

图3-67 学生作品(田诚诚)

### 2. 风景图案构图

在对风景图案设计中,布局画面体现了设计者内心对美好景物的情感表达与感悟。感悟决定着设计者如何选择景物,如何构图去表达主题、表达意境。构图在艺术创作中有着极为重要的作用,而在风景图案中更为突出。人的视野有着摄影镜头无法企及的视野,将这些美提炼出来,处理成一种新的形式美感、新的立意。将生活中常见的景象赋予新的意味与美,个人的情感体验及对画面的处理、布局就至关重要。

(1) 平视构图

视线与景物平面垂直,表现的都是景物的正面,看不到侧面与顶面。平行排列,具有强烈的秩序感,画面宁静而平和。在画面组织上,一是结构线都是垂直或者竖直的,二是将平视的景物做斜线、曲线或波浪线穿插分割,画面具有韵律和生动的变化感(图3-68~图3-74)。

图3-68 学生作品(何青娟)　　图3-69 学生作品(林嘉雯)

图3-70 学生作品（陈荣旭）　　　　图3-71 学生作品（安贝贝）

图3-72 学生作品（何璐）

图3-73 学生作品（谭鸿莉）　　　　图3-74 学生作品（刘俊谷）

（2）立体构图

立体构图适合表现一定的空间场景，把景物处理在一个立方体的空间，可以看到景物的正面、顶面和侧面。立体构图的风景图案中，大的主体物可以用立视造型，而小的景物可以是平视，如风景中的草木、人物、动物。这种构图形式视觉张力强，空间感强，层次丰富，画面不受时间和空间限制（图3-75~图3-77）。

图3-75 学生作品(张媛媛)

图3-76 毛微微作品　　　　　图3-77 学生作品(何青娟)

（3）景物组合多视点构图

将景观分解或者打散，然后按照设计者的思路从新组合成新的形态，往往组合时不考虑透视、空间、结构的合理性。在一幅风景图案中可以出现多个透视关系，画面中景物的比例透视、前后关系都可以根据设计需要而安排，或者反向透视。例如，不遵循近大远小的透视原理而是处理成近小远大。但在图案设计中需要注意景物的主次安排，突出主题（图3-78～图3-81）。

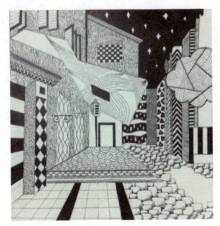

图3-78 学生作品(蔡甜)　　　　　图3-79 学生作品(李仁杰)

图3-80 学生作品（韩玲玲）　　　　　图3-81 学生作品（王俊丽）

### 3. 风景图案变化方法

（1）装饰性的景物处理

图案都强调装饰对象的有序、节奏、夸张，以求设计出符合心理需求的装饰形式美作品。

（2）改变景物的比例关系

为了增加视觉吸引力，夸张景物与景物之间的排列组合、内部结构、外在特征，创作出新的设计思想内涵，可以摒弃景物正常的自然比例关系，根据画面表达的需要自行决定景物的大小关系，如鱼大过海、山比房子小、人比高楼大。无论相关与否、合理与否，都可以展开想象力任意安排景物之间的组合。

（3）透叠、重叠、渐变等组织手法

为体现图案的统一感与层次空间，画面前后景物并不是简单的被遮挡，而是通过透叠的形式表现空间感及变化。透叠是指物象重叠部分互不遮挡，依然保持外轮廓的完整性（图3-82～图3-83）。

图3-82 学生作品（何青娟）　　　　　图3-83 学生作品（何青娟）

## 3.4 动物造型规律

大自然中存在着形态各异的动物，与静态的植物相比，更灵活多变，并且有着丰富的神态表情、姿态各异的动作、复杂的形态结构。在写生前对动物的外部特征、动作要做仔细观察，一般写生以快速速写与深入刻画相结合。有时寥寥几笔将动物的动态勾勒出来，有时需要反复的观察才能将动物的外形特征与神态特征刻画出来。对动物如何变型，可以从西班牙著名绘画大师毕加索公牛变形图中得到启迪（图3-84）。

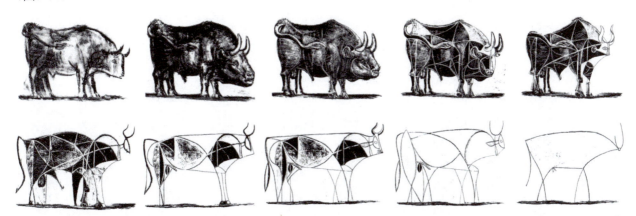

图3-84 毕加索系列公牛变形图

每一张公牛图形象都在逐渐概括，逐渐放弃对公牛皮毛质感的外在刻画，用线条将公牛的结构提炼出来，抓住整体的结构关系，到最后完全精简内部结构夸张公牛的外部造型特征，几根简洁的线条就将公牛的神与形跃然于纸上。从最初一头体壮的公牛到最后概括得只剩下外部轮廓的线，完成了从具象到抽象的转变。这个变型过程让我们一目了然地感受到动物从具象到抽象如何去提炼、去概括、去夸张。一切自然物象的夸张变形都是依据在对变形对象的深入了解与观察的基础上。写生动物是动物图案变化的主要途径，有利于我们直接、深入地了解与掌握动物的特征。写生动物最好的去处是动物园，那里动物种类繁多，有利于我们直观地揣摩、观察动物的生活习惯、性格特征，感受动物生命的活力（图3-85～图3-86）。

图3-85 学生作品（杨怡枭）

图3-86 学生作品（周钰杰）

### 1. 动物图案写生要点

（1）动态、静态写生的区别

动物不仅有静态还有动态，相对植物、风景而言，难度要大一些。对动态的捕捉最不容易，写生时需要花费很多时间去观察，感受动物的一举一动的规律与特点。在观察动物运动时，动物很多动态转

瞬即逝，不可能对照画下来，这时就需要默写，着重默写动物的动态特征，尽量简洁、概括地用线来勾勒。当动物静止不动时，是我们比较深入刻画动物外形特征的时候，可以画得详尽一些，如动物的外形特征、结构关系、皮毛的纹理。很多动物本身皮毛的纹理就非常漂亮，具有一定的规律性与装饰感，比如斑马的条纹、蝴蝶翅膀的纹路。

（2）动物特征的比较

很多动物的外形特征比较相似，如鸡、鸭、鹅，要画出它们的不同之处就需要观察比较，在比较中寻找外形上的差异。写生时可以夸大特征的差异处，例如鸡、鸭、鹅的不同就在头颈部。

（3）动物性格神态的捕捉

每一种动物都有其自身的性格特征，如猫的温顺、狼的凶猛、熊猫的可爱。在对动物写生时不能忽略它的神态特征，在进行图案设计时，动物神态的夸张可以使动物的变型更加生动及具拟人化的趣味（图3-87～图89）。

图3-87 学生作品（冯宇森）

图3-88 学生作品（梁雅枫）

图3-89 学生作品（崔黎燕）

## 2.动物图案变化

动物的装饰变型与植物、风景建筑装饰变型一样，需要运用前面所讲的图案造型方法，如归纳、夸张、添加等方法。但还需要考虑动物与静态的植物、风景等的不同。

（1）动物动态变型

动物动态充满了动感与视觉张力，其动态表现是动物图案设计中的重要一环。在对动物动态进行夸张表现时要充分根据动物动态的突出特点来夸张。动物的动态分为常规动态和典型动态，比如一般的站、蹲、跑；典型动态是一些动物所特有的，比如大象可弯曲的鼻子、天鹅的脖子等局部动作。说到马，我们大脑里闪过的第一画面一定不会是一匹安静的马，而是会与速度联系起来的一匹奔跑的骏马。马奔跑的姿势充满动感和节奏感，对马奔跑这一动态的夸张更能体现出马的特性。在对动态进行夸张时，需要概括保留其最突出、最生动的部分，使画面充满力量与速度感（图3-90～图3-93）。

图3-90 学生作品（徐言）

图3-91 学生作品（黄思静）

图3-92 学生作品（万玉寒）　　　　　图3-93 学生作品（李延）

（2）动物性格神态变型

动物的性格神态各自不同，每个动物的性格都有独特的一面，比如牛的倔强老实、羊的胆小温顺、狼的灵敏狡猾、虎的凶猛霸气。在表现动物的性格差异时，需要注意各种神态的特点。另外，动物性格特征表现也受人们文化喜好的影响。动物本身是没有人的表情及人的特征的。将动物神态拟人化或是外形上通过服装等方法使动物具有人性的特点，使动物更具有人情味，更诙谐有趣。如图3-94所示，一身军装的小鸟立刻让一只弱小的动物变得强大一些，威武严肃又有趣。而图3-95中小鸡胖胖的肚子，穿着背带裤，叼着烟，就像中国20世纪90年代的暴发户一样，幽默诙谐。

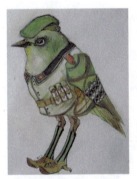
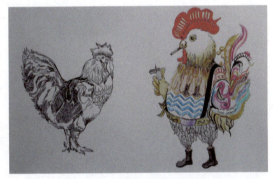

图3-94 学生作品（钟磊）　　　　　图3-95 学生作品（冯宇森）

很多漫画与动画设计里，角色都是一些拟人化了的动物形象。将动物进行理想化变型，不仅丰富了动物的性格特点，同时也体现了设计者的创想力（图3-96～图3-105）。

图3-96 学生作品（张博伦）

图案设计

图3-97 学生作品（郭婉莹）

图3-98 学生作品（史小彤）

图3-99 学生作品（温美婷）

图3-100 学生作品（张嘉城）

图3-101 学生作品（邹海军）

图3-102 学生作品(梁云云)

图3-103 学生作品(邵予)

图3-104 学生作品(李品)　　　图3-105 学生作品(毛安澜)

## 3.5 人物造型规律

人物图案相对于其他题材的图案设计难度更大,因为人的形体、动态、服饰、情感都是图案设计的表现要素,表现内容复杂,需要考虑与研究的方面更多。人物图案被广泛运用在平面、服装、陶瓷、动画等设计领域。人物图案主要有民间传统、现代装饰、卡通三种表现形式(图3-106~图3-114)。

图3-106 学生作品(林东瑾)

图3-107 民间传统人物形象(莫思慧)　　图3-108 现代装饰人物形象(何青娟)

图3-109 学生作品(谭鸿莉)

图3-110 学生作品（王玥瑶）

图3-111 学生作品（周钰杰）

图3-112 学生作品（孟倩倩）

图3-113 学生作品（肖杰）

图3-114 学生作品（李仁杰）

## 1. 人物图案的特点

（1）人的社会属性

人类是群居动物，有着复杂的社会属性。由于地域、历史背景、身份地位、性格特征的影响，使人与人之间在不同环境下形成了各自的风俗习惯、事物喜好，各自独立的性格特点与复杂的内心活动。

（2）人对自身装扮美化的追求

从人类诞生开始，人类就知道打扮自己，从最初有了羞耻意识用树叶等遮挡身体，到懂得用兽皮御寒，再到戴一些粗糙的项链，人类不断地在改变自身的修饰与装扮。人对自身美的追求，创造了大量的华美服饰和精致的饰品，这些服装及配饰色彩艳丽、造型考究，本身就极具欣赏价值。在对人物造型变化时，很多美丽服饰已经具有装饰美感。

（3）人有丰富的动态

人类对生活品质的追求远远超出基本的吃、喝等需求。为了丰富生活的多样性，还创造了各种运动、娱乐形式，如体育、舞蹈、戏剧、武术、杂技、游戏等。我们要将这些尽力挖掘与运用，设计出不同心理感受的装饰作品（图3-115～图3-118）。

图3-115 学生作品（莫思慧）　　图3-116 学生作品（谭鸿莉）

图3-117 人物图案　　图3-118 学生作品（袁梦月）

人物图案的设计素材非常广泛，可以在生活中观察写生不同人种、民族、性别、年龄、地域的人，用摄影镜头拍摄，也可以从海量的人物图片资料中收集，还可以学习、借鉴传统民间装饰中的人物。人物图案的素材选定还包括人物题材的选择，如人体题材、儿童题材、头像题材、体育题材、母爱题材、时装题材等。

人物变形需要注意以下4点。

① 把握人体的结构，即头、颈、肩、胸、腰、臀、四肢形态关系和行动时的运动规律。

② 人的表情动态非常有特点，应该抓住人物生动的面部表情。

③ 人物的穿戴特点、穿着打扮能够很好地反映人物的性格、身份，如少数民族地区繁杂精致的首饰和服饰，以及古代人的华美服饰、现代人的时尚穿着等。

④ 抓住人物明显的性别、年龄大小的外形特征，不同年龄、性别其视觉感受是不同的，如儿童的敦

厚、可爱，女人的曲线与柔美，男人的粗犷与阳刚（图3-119～图3-120）。

图3-119 比亚兹莱作品（一）　　　　　　图3-120 学生作品（毛安澜）

### 2. 人物造型变化

人物造型的变化除了遵循图案造型的一般规律外，还需要注意以下几点。

（1）人物服饰的装饰变化

服装是人物变形的一大特色，人物身上的服饰美往往影响着人物设计的形式美感。例如，同样是女性，穿着长裙的女性在变形时需要推敲长裙的曲线美感，长裙的花纹，将长裙的飘逸和女性的柔美体现出来。而穿着一身军装的女性可以变形处理得更加简洁、单纯，体现女性刚强、干练的一面。

（2）人物头像的装饰变化

装饰变型时需要充分利用人物头像五官的不同、神态的不同、发型的不同，抓住最具特色的五官细节，着重表现人物的神情，将局部外形特征夸张放大，或者夸张添加局部的细节变化，如以发型为主，对发型做主要的装饰处理。如图3-121所示，三张人物头像图案采用影绘法，用黑形干涂的手法表现轮廓特征，最大限度地简化人物侧面面部的结构关系，重点夸张在人物的头部，用花、树等形式丰富、创新了人物头发的造型变化。

图3-121 学生作品（吴美林）

（3）人物全身像的装饰变化

人体的形态美、动态美、服饰美需要全面的考虑。可对形态做拉长、缩短、形象高度概况设计，打破人物的正常身高比例，夸大比例结构的对比，省略一些局部细节。对人体形态结构需要概括与取舍，夸张突出本质特征，放弃非本质东西，避免装饰处理上的乱、多等问题。可对形态夸张变形做几何处理，使之单纯统一（图3-122～图3-135）。

图3-122 卡通化人物造型

图3-123 学生作品（钟磊）

图3-124 比亚兹莱作品（二）

图3-125 学生作品（林嘉雯）

图3-126 学生作品（王玥）

图3-127 学生作品（杨怡枭）

图3-128 学生作品（王念如）

图3-129 学生作品（洪中磊）

图3-130 学生作品（王玥瑶）

图3-131 学生作品（袁梦月）

图3-132 学生作品（王路）

图3-133 学生作品（杨佳艺）

图3-134 学生作品（孟倩倩）

图3-135 学生作品（周光翠）

# 单元训练与作业

## 1. 内容

掌握人物、动物、植物花卉、风景建筑造型规律及造型手法。

- 时间：4小时
- 教学方式：用两课时时间讲述人物、动物、植物花卉、风景建筑造型规律及造型手法，并现场示范上述图案的造型手法。
- 要点提示：在了解本章理论知识的基础上，重点掌握图案造型手法，并通过写生进行大量练习。
- 教学要求：

（1）深刻理解人物、动物、植物花卉、风景建筑造型规律及造型手法。

（2）通过大量户外写生，对上述四个领域进行有效训练。

- 训练目的：要求学生从具体写生中对基础图案进行变形，为抽象图案设计奠定基础。

## 2. 理论思考

（1）根据相关作品，简述图案的造型规律及造型手法。

（2）从本章知识要点出发，搜集并鉴赏图案设计作品。

# 第4章

## 图案的肌理表现

**教学要求和目标**
- 要求:在熟练掌握本章理论知识的基础上,对手绘、数码肌理表现手法大量练习。
- 目标:为后期的图案设计课程奠定理论和实战基础。

**本章要点**
- 掌握本章的理论基础知识。
- 对表现手法进行大量图案设计。
- 重点掌握手绘、数码表现手法。

肌理表现手法在图案设计中占有重要的一席之地。肌谓之"皮肤",理谓之"纹理、质感"。在图案设计的过程中,肌理的运用不但能增强图案的表现力,而且还能丰富画面的趣味性。肌理的制作手段很多,不要局限在已有的基础上,要不断地去探索,创作出更有趣味的肌理效果。本章介绍了多种获得肌理视觉感受的方法。

## 4.1 手绘肌理表现技法

自然创造了神奇多姿的各种生物,每一个自然物种都有着自己独特的肌肤,如鳄鱼粗糙起伏的皮肤、树木斑驳裂纹、天空的云彩变幻、石头的苔藓等。自然物的肌肤凹凸不平、粗滑不一,这些不同的皮肤质感本身就产生绚丽的装饰美感。随着人们对审美的要求增多,运用科技、各种生活中不同材料产生的特殊效果去创作更多的人工肌理风格。例如,数码肌理通过运用绘图软件做出许多特别的肌理效果。数码肌理将肌理美拓展得更为宽广,也极大地开拓了图案设计的表现空间(图4-1)。

图4-1 肌理作品

### 1. 肌理的种类

从肌理效果的角度来讲,肌理主要分为两种。

(1)视觉肌理

视觉肌理是指通过眼睛观察到物质表面特征的色彩、纹样,以及粗糙、平整的视觉效果。例如,用拼贴完成同样一幅画,一幅选用树叶制作,一幅选用机器零部件制作,那么必然产生自然之美和机械冷漠之美的视觉效应。由此看出,肌理效果对图案设计最终的画面有着重要的影响。无论是建筑、产品设计还是室内、平面设计等,设计师都要将肌理美融入到设计中,让设计更如添彩生辉。

(2)触觉肌理

用手去触摸感受物体表面的凹凸、起伏、粗滑、坚硬、柔软变化的肌理,这种肌理效果属于触觉肌理表现。在室内设计、建筑设计、家居设计、产品设计上特别注重触觉肌理与视觉肌理两者的完美结合。当材质肌理赋予产品特别的肌肤时,能够增加产品设计的情感语言表述,丰富产品的精神审美需求。为了灵活地将图案造型运用于其他设计创作中,掌握并创作肌理的各种不同效果尤为重要(图4-2~图4-3)。

图4-2　学生作品（丁凤琴）　　图4-3　学生作品（段政丽）

### 2. 手绘肌理表现技法

肌理表现手法主要有手绘肌理、计算机辅助设计肌理、工业化制作肌理等。本书主要探讨手绘及计算机辅助设计肌理。手绘肌理表现技法是指直接用手操控各类画笔而创作完成图案设计的技法。

1）手绘技法的主要媒介

① 硬笔类：钢笔、圆珠笔、铅笔、马克笔、油画棒等。

② 软笔类：毛笔、化妆笔、喷笔、油画笔等。

③ 材料：木头、石材、纸张、颜料、玻璃、陶瓷、沙粒等。

2）手绘肌理表现技法的种类

手绘肌理表现手法多种多样，可用绘、喷、洒、染等方法。

（1）晕染法

晕染法是一种传统的绘画技法，如国画、水彩画。晕染法是用柔软的工具，如毛笔，将色彩由深到浅或由浅到深自然过渡，循序渐进变化而获得的画面肌理效果。其特点是颜料通过不见笔触的明暗过度润饰，使被描绘的对象呈现层次分明、效果细腻的视觉感受。晕染法一般选用吸湿性较好的纸张，如水彩纸、宣纸（图4-4~图4-6）。

图4-4　改琦（清）　　图4-5　陈老莲（明末清初）

图4-6 梁楷（南宋）

从晕染法的色彩层次来看，可分为单层晕染和多层晕染。多层晕染比单层晕染的色彩空间关系更丰富和立体化一些。从晕染的用色数量上看，可分为单色晕染和复色晕染。复色晕染的画面色彩变化细腻、生动复杂。

晕染法的制作一般分为以下两步。首先，用铅笔轻轻勾画出形象的造型及物象的一些明暗关系，从暗部开始涂上颜色，逐渐向亮部晕染过渡，重复以上步骤直到完成画面，一般高光部分都预留到最后处理。晕染过程中尽量避免颜色的脏乱，这就需要把握好晕染次数。晕染的次数越多，画面色彩与造型效果会更丰富细腻更深入。但过度的晕染容易使一些该保留明快干净色彩效果的地方显得脏乱、污浊。在晕染时要做到心中有数，暗部的部分可以多次晕染，而亮部的部分尽量减少不必要的晕染次数，以保持其亮面色彩的单纯性（图4-7～图4-8）。

图4-7 学生作品（饶琪）

图4-8 学生作品

（2）干擦法

干擦法是一种干画，使用毛笔、枯笔、油画笔、水粉笔或刮刀，通过色彩的一层一层的叠置，将造型的明暗关系与色彩关系表现出来。干擦法的特点是能将画面的层次感很好地表达出来，同时也使画面具有厚重感。干擦法有利于画面的反复修改，色彩由于调制的比较干，色彩的覆盖性比较好，对色彩的多次重复有利于调整画面到理想的视觉效果。干擦法适合初学者对色彩认知时运用（图4-9）。

图4-9 图案作品

（3）平涂法

平涂法是最常见也是最容易掌握的基本技法。首先，将颜料稀释到比例合适的状态，然后均匀地涂到画面上。平涂法讲究调色时颜料的稀释得当、颜色涂抹得平整，画面尽量不要出现笔触、笔迹，呈现简洁、秩序的美感。平涂法重在塑造色彩块面，是平面设计、服饰纹样设计常用的表现手法（图4-10）。

图4-10 学生作品（饶诗培）

（4）吹彩法

将颜料滴洒在纸上，对准洒下的色滴或墨滴斜吹，色滴会随着吹气的方向不断分叉滑行，产生或像树干、水滴、树叶或像花纹等不同的造型。吹彩法具有一定的随意性，即使设计者最先有着构思，但在具体的实施中往往会有着意想不到的偶然性，而正是因为这种偶然性，让作品更有不可预知性的期待和视觉上的丰富多彩（图4-11）。

图4-11 学生作品（石芹名）

（5）勾线法

线条能突出且鲜明地表现物体的特征。勾线法中线的最基本的用法是描绘形体轮廓和结构、分割画面，让画面层次有变化、丰富，突出主要表现对象。线有曲线、直线、斜线、折线之分，根据不同的装饰需要采用不同的种类。直线给人坚定、刚劲之感，而曲线则柔韧、具有拉伸的运动张力，斜线不安起伏，具有心理上的紧张感（图4-12～图4-15）。

图4-12 学生作品（孔令君）

图4-13 学生作品（王士荣）

图4 -14 学生作品（王卉）

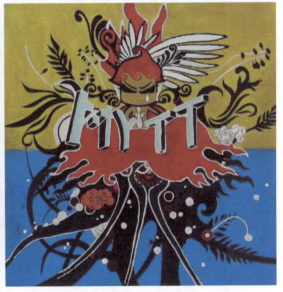
图4-15 学生作品（毛宇）

### 3. 手工制作肌理表现技法

手绘肌理表现技法还包括手工制作肌理表现技法，它属于手绘肌理表现技法的特殊手法。主要是用手来操作除笔以外的造型材料，通过拓印、喷绘、拼贴、镶嵌等制作技巧来达到设计者预期所要的图案视觉效果。

它与手绘肌理表现技法的不同点在于：它强调制作效果，而手绘法强调描绘效果。

（1）拓印法

拓印法又称对印法，是界于无笔画和版画之间的一种手法。将凹凸不平的表面涂上颜料，然后用纸覆盖在上面，均匀挤压，将纹样印在纸张上面（图4-16）。拓印法可以分为压印和湿印。湿印是将颜料稀释，随意泼洒或挤在玻璃板上，一般水多色多，以便让色与色之间相互侵润，水快干时用水彩纸覆盖其上，轻按后使纸张上整个画面汲上一遍色；也可以等纸张干后，再重复以上步骤重复压印，产生变幻莫测的视觉美。这种色彩的自然混合充满了实验性与偶发性。

图4-16 拓印作品

（2）喷绘法

喷绘是一种基本的、较传统的表现技法，先用铅笔将形象勾勒在画面上，然后用喷笔或喷枪将颜色喷绘在形体上。相对于其他手绘技法，它的表现更细腻真实，可以超写实的表现物象，达到以假乱真的画面效果（图4-17）。

图4-17 喷绘作品

（3）镶嵌法

镶是指把物体嵌进去或在外围加边，镶上；而嵌是指把物体卡在空隙里，嵌入。镶嵌多用于工艺制作。镶嵌法的技术运用面非常广，如首饰珠宝、家具、绘画、建筑室内、陶瓷等领域的设计中。这种技法会让整个画面产生立体感，具有新颖别致的视觉效果（图4-18）。

图4-18 镶嵌作品

（4）拼贴法

拼贴法是指利用各种不同的肌理材料进行拼贴、描绘的手法。比如剪纸拼贴就是将纸张剪下来，再根据设计者构思的需要重新组合成一幅画面。拼贴法一般是以文字、摄影作品、印刷品、布、包装纸、废弃杂物等肌理效果为主要的拼贴构成元素（图4-19）。

图4-19 拼贴作品

## 4.2 数码肌理与综合表现

### 1. 数码肌理表现技法

科技的发展带动着艺术的发展，计算机辅助设计在艺术设计领域的作用越见强大，拓展了想象空间及新思维的创作能力。20世纪初包豪斯运动所倡导的"艺术与技术的结合"的理念也正得到真正完美的体现。数码肌理表现技法是借用计算机硬件与软件设计创作出图案视觉肌理表达的计算机造型方式（图4-20）。该方法与传统方法的区别主要表现在以下两个方面。

图案设计

图4-20 毛微微作品

（1）使用工具的不同

传统的造型工具有画笔、直尺、调色板等。而计算机表现方法却完全以数据形式按照程序编码存储于特定的设计软件之中，只需要操作鼠标或者键盘选项，就能自动根据输入的程序指令实现我们需要的图画效果。Photoshop就是一款很好的图像处理软件，其中的滤镜是一个很好的处理肌理效果的手法，有高达百种的肌理效果，如各种绘画、浮雕、喷绘、发光、投影等。此外，还有Illustrator、Coreldraw、3Dmax等软件。运用计算机可以天马行空地实现我们对图案的表现想法，既可以让画面逼真也可以让画面离奇抽象（图4-21～图4-22）。

图4-21 毛微微作品

图4-22 《萨迦》截图

72

（2）数码表现技法

数码表现技法相对于传统绘图来说更加快捷方便，只需要一台计算机就可以解决，这让设计方案能得到高效率的实现，并且对图案效果进行修改也很容易。

## 2. 综合表现

在创作时，并不是绝对单一的只用一种肌理技法，为了追求视觉上的新颖、丰富变化，往往会用两种以上的表现技法。在综合表现的构成形式中要注意两点：一是两种以上的表现肌理效果是否能结合自然；二是要考虑表现肌理效果是否吻合主题思想（图4-23～图4-25）。

图4-23　毛微微作品

图4-24　学生作品（黄甜）

图4-25　学生作品（石铃）

# 单元训练与作业

## 1. 内容

手绘肌理表现手法、数码肌理表现手法练习。

- 时间：6小时
- 教学方式：老师先讲解本章理论知识，然后学生大量练习以熟悉手绘肌理表现手法；然后老师再通过计算机示范数码肌理表现手法。
- 要点提示：在了解本章基础知识的基础上，重点掌握数码表现手法。
- 教学要求：
  （1）手绘表现手法练习。
  （2）通过熟悉数码表现手法，大量练习单个图案设计。
- 训练目的：要求学生从具体实践中体会手绘及数码表现技法的运用，对基础知识熟练掌握，为进一步学习图案设计夯实基础。

## 2. 理论思考

（1）根据相关作品，简述上述表现手法。
（2）从本章知识要点出发，搜集并鉴赏图案设计作品。

# 第5章

## 黑白图案

**教学要求和目标**

- 要求：在熟练掌握本章理论知识的基础上，对表现手法大量练习。
- 目标：为后期的图案设计课程奠定理论和实践基础。

**本章要点**

- 掌握本章理论基础知识。
- 对黑白图案进行大量设计。
- 重点掌握黑白图案的要素及黑白关系。

黑白图案是将五彩缤纷的色彩进行概括和归纳，复杂的色彩被简化成黑白的世界。灵活运用点、线、面造型元素的表现方式，使单纯的黑白两色在画面中变化丰富，虚实疏密、错落有致，在形象上夸张、变形、概括，产生鲜明的节奏感和韵律感。在本章的学习中要深入理解黑白关系处理及灰色对黑白两色的调和作用。

# 5.1 黑白图案的概念

## 1. 黑白色的色彩认识

（1）黑白——无彩色

在色彩学上黑白色属于无彩色，无彩色没有色相与纯度之说，只有明度上的变化。作为无彩色系中的黑与白，由于只有明度差别，故又称为极色。但从生理学和心理学上来看，它们具有完整的色彩性。例如，黑白两色在心理上给人不同的情感体会，黑色让人感到深沉、神秘、悲哀、压抑、恐惧；白色让人觉得圣洁、纯真、干净、严峻、高贵。在色彩学上，由白渐变到浅灰、中灰、深灰直到黑色，称之为黑白系列。黑白色系，一端是白色，一端是黑色，中间是过渡的各种灰，灰色柔和、含蓄、高雅，属于中间性格，在黑白图案画面中常用灰色起润滑的作用，使黑白关系不那么尖锐，削弱了黑白对比重金属的声乐质感，而趋于轻音乐的享受。

黑白两色没有彩色那般丰富多彩的视觉效果，但它给人一种质朴、单纯、高贵的内在，黑白既矛盾又统一，具有着强烈的象征意义和生命力。在我国古代，以黑白论世界，黑色为"阴"，白色为"阳"，黑白是太极、阴阳。老子说："知其白，守其黑，为天下式。"老子认为阴阳之道是宇宙运动变化的根本规律，从而使得黑白两色具有了非同寻常的哲学意义，升华了黑白两色的精神内涵。

在中国古代最能体现对黑白色艺术上的偏爱莫过于中国的水墨画。中国的水墨画是用水和墨融合后用毛笔表现出不同的黑白灰色调。清初画家石涛诗曰："墨团团里黑团团，墨黑团团天地宽；试看笔从烟中过，波澜转处不需完"。水与墨结合，画面的留白，"意到而笔不到"的潇洒，创作出淡雅、空灵、凝重、简洁和无限的想像空间。水墨画的内美与静美，其艺术魅力是其他色彩绘画无可替代的。

黑白两色在生活中被广泛运用在各个领域中，如服装、产品设计、黑白影像、室内装饰、平面设计等。一个稍微懂点打扮的女性，打开她的衣柜一定都会有黑、白两色的衣服。自从法国时装女皇夏奈尔开创了服装"黑白世界"的先河之后，黑白色一直是时尚界的焦点，许多服装设计师一致认为黑、白两色是永不落伍的时尚，黑色的低调、单纯，白色的清爽、明朗、沉静、简洁、高雅、朴实等感受都深受大众的喜爱。导演希区柯克拍摄的黑白电影《蝴蝶梦》，采用黑白影像手法将小说中弥漫的黑暗、神秘气氛通过大海、庄园、人物表达得非常完美，使该片展现了独特的艺术空间。在平面设计中，往往用留白的形式来表现作品意犹未尽的含蓄美感及作品的简洁单纯，"留白"能够给受众一个思维空间，一个想象空间。

（2）色调(明度)

明度是指色彩的明亮程度。明度的视觉效果由光引起，明度所起的作用包括：明度显现物象的存在；明度显现物象的形体；物象与环境的明度相同时，物象的轮廓线能区别于环境（图5-1～图5-4）。

每一种色彩，它的明度都有所不同。在有彩色系里，黄色的明度最高，蓝紫色的明度最低。若色彩的明度值为0～10，则黄色的明度为9，蓝紫色的明度为3。色彩的明度一是同一色相不同明度，同一种颜色加黑或加白产生各种不同的明暗层次；二是各种颜色的不同明度，每一种纯色都有各自的明度。色彩的明度变化会直接影响到色彩的纯度，如红色加入黑色以后明度降低，而同时纯度也降低了；如果红色加白则明度提高，纯度却降低。白色和黑色为无彩色，没有纯度和色相之分，它们的明度分别为0和10。

图5-1 学生作品（文艺霖）　　图5-2 学生作品（王霞）

黑色的特征：有收缩感，黑色块面与白色相比，视觉距离更远。
白色的特征：白色块面具有视觉上的扩张感，视觉距离比黑色块面近。
灰色的特征：增加形象的肌理质感，增强层次，缓冲黑白的对比使黑白调和。

图5-3 学生作品（袁磊）

图5-4 学生作品（林嘉雯）

## 2. 黑白图案

黑白图案就是以黑、白对比为造型手段，用黑色和白色来塑造形体，通过点、线、面及形体的巧妙组合创作出画面。黑白图案需要灵活运用点、线、面的关系，处理好黑、白、灰的层次，使画面变化丰富、有节奏，具有强烈的装饰性，从而用最简洁的语言创造出多变的内涵。黑白图案的特点是以明确的点、线、面，单纯的色彩，概括或抽象的形象表达出明朗、朴实、简洁的效果（图5-5～图5-8）。

图5-5 学生作品（王霞）　　图5-6 学生作品（张嘉诚）　　图5-7 学生作品（邵曼丽）　　图5-8 学生作品（谢薇）

## 5.2 黑白图案的要素

### 1. 点、线、面

点、线、面是构成图案的基本造型元素，具有符号和图形的特性，是设计者们传情达意的艺术语言。抽象艺术家康定斯基说："点、线、面是造型艺术的性格和丰富的内涵，它抽象的形，赋予艺术以内在的本质和超凡的精神"。任何一幅画用抽象的眼光看都是点、线、面构成的。通过设计者的想象力将无法表现出具体含义的点、线、面组织成画面，并赋予点、线、面的思想情绪，以表现设计者内心的精神世界。在黑白图案中，面是构成黑的主要元素，而灰色是因为点、线的不同表现方式形成的。由于点、线在黑白图案中的运用，使得画面的层次变化更加丰富，画面的节奏感更加强烈，削弱了黑白两色的强对比关系，使得视觉更趋于柔和（图5-9～图5-11）。

图5-9 学生作品（梁少聪）　　图5-10 学生作品（王路）　　图5-11 学生作品（王玥）

### 2. 点在黑白图案中的表现

点的表现力很丰富。点有大小、疏密之分，有灵活多变的造型。点其实是个相对概念，在比较中存在。例如一滴水滴可以是一个点，一个水池可以是一个点，甚至一片湖泊也可是一个点，其关键在于它们所在画面占有的面积比例关系。若面积比例小，湖泊可是点，若面积比例大，水滴就由点变面了。同时从画面效果黑、白、灰的层次来看，点的疏密排列还会体现黑、灰的层次，体现运动感和扩张感（图5-12～图5-13）。

① 点的大小比例。当画面其他地方是空白时，任何一个作为点看待的东西都会被视为一个面。点的整齐排列可形成线、面。

② 点体现不同形状、不同方向、不同面积、不同位置等诸多变化，形状可以任意变化，可大可小，可聚可散。

图5-12 学生作品（补勤均）　　　　图5-13 学生作品（田茂涛）

### 3. 线在黑白图案中的表现

线是由无数个点连接而成。就像点一样，线的有规律的密集排列也可以转化为面，点、线、面的造型元素中线的表现力最强，表达的情感也最丰富。线有两种基本类型：直线和曲线。许多种线条都是从直线和曲线中派生出来的。例如较粗的直线给人阳刚、粗犷的感觉，代表着男人的气质，曲线则给人阴柔的感觉或是代表女性。要尽量让整个线具有方向感和强烈的动感，所以线有导向性与界限划分的功能（图5-14～图5-15）。

图5-14 学生作品（田茂涛）　　　　图5-15 学生作品（补勤均）

直线可分为水平线、垂直线、斜线和折线，这些线产生不同的心理感受。垂直线给人下坠感，像飞流直下的瀑布；水平线平静、沉寂，更趋于稳定；斜线让人产生不稳定的动感，飞跃或者下坠的感受；折线给人不安定感、紧张感，具有强烈的不确定性。

直线有粗细之分，粗直线粗犷，像男人一样，具有量感；而细线敏感、纤细，有一种神经质的感觉。曲线比直线富有动感，更富有情感色彩。曲线有几何曲线，具有秩序感；自由曲线舒展、柔韧变化，富有节奏与韵律（图5-16～图5-18）。

图5-16 学生作品（孟倩倩）

图5-17 学生作品（崔黎燕）　　图5-18 学生作品（何婷）

在图案设计时，线条常常是结合着点、面出现在画面中，线条与线条也不可能是单一存在的，直线与曲线的组合，各种直线与直线的组合、曲线与曲线的组合，表达了丰富的画面与空间关系。

### 4. 面在黑白图案中的表现

面是本身具有长度与宽度的一种形态，它可以由无数的点密集组合形成，也可以是无数的线有序排列形成。在图案设计中，面的大小、虚实都会产生不同的视觉感受，它有着比点与线更强烈的视觉表现力。在面的表现中要注意面与面的穿插、叠加等手法（图5-19～图5-20）。

图5-19 学生作品（庞博）　　图5-20 图案作品（一）

几何形包括直线几何形和曲线几何形。几何形在视觉上常常有一定的秩序性，给人一种整齐、完整的感受。曲线几何形灵活、柔软。

任意形包括非几何形态的曲面和偶然性的直线形。任意形相较几何形更有变化，随意性更大（图5-21～图5-24）。

图5-21 图案作品（二）　　图5-22 学生作品（谢薇）　　图5-23 学生作品（董非）

图5-23 学生作品（廖毅）　　　　　图5-24 学生作品（刘艳玲）

　　点、线、面在任何艺术表现形式中都起到相当重要的作用。在进行设计时，点、线、面并不是孤立存在的，三者之间应有机结合，以避免画面的呆板、单一（图5-25）。

图5-25 学生作品（孟倩倩）

### 5. 图案的黑白关系

　　黑白装饰图案不仅靠造型、构图，还需要通过黑白关系来完善。黑白关系是否处理得当很大程度上直接影响着整个画面的效果。当明确了造型、构图后，具体解决时首先要解决的便是图与底的关系，然后是黑、白、灰的关系。

　　（1）图与底的关系

　　① 白底黑纹，是指在白色的纸面上画黑色的图纹。图案中的影绘法、传统剪纸就是采用此处理效果（图5-26）。

　　② 白纹黑底，是指用黑色处理空间，将图案留出（图5-27）。

图5-26 学生作品（杨亚玲）　　　　　图5-27 学生作品（补勤均）

③ 图底转换，是指不是固定的黑、白图底关系，而是可以相互转换（图5-28～图5-29）。

图5-28 学生作品（王念如）　　　　图5-29 学生作品（谭鸿莉）

④ 以灰色为主，黑白作为点缀，视觉柔和、统一；或者由黑到白、由白到黑的过程，缓冲黑白的对比，达到和谐（图5-30～图5-32）。

图5-30 学生作品（兰静）　　　图5-31 学生作品（刘艳玲）　　　图5-32 学生作品（史小彤）

（2）黑、白、灰的关系

黑白图案设计中，对黑、白、灰的巧妙处理能够使画面产生韵律和美感，更能表达出作者的情感和趣味性。黑白图案灰色的形成是因为点、线、面的不同表现手段而形成的，利用点、线的疏密处理来表现黑、白、灰的色彩层次。正是由于灰色的介入，才打破了黑与白之间尖锐对立的关系，达到视觉上的调和。如图5-33所示，用线条不同的密度勾勒出比较写实的花、女孩柔顺的头发、成捆的麦穗，形成不同的灰色。图5-34～图5-37是学生作品。

图5-33 学生作品（何青娟）

图5-34 学生作品（周楠）

图5-35 学生作品（刘媛媛）

图5-36 学生作品（梁云云）

图5-37 学生作品（宋歆怡）

# 单元训练与作业

1. 内容

   点、线、面综合形态练习，分别用点、线、面来组织黑白图案的画面效果，黑白图案的图底关系及黑、白、灰的关系。
   - 时间：6小时
   - 教学方式：老师先讲解本章理论知识，然后学生大量练习点、线、面综合形态及熟悉黑白图案的各个要素，老师再通过计算机示范图案的黑、白、灰处理。
   - 要点提示：在了解本章基础知识的基础上，重点掌握掌握点、线、面的运用。
   - 教学要求：

   （1）点、线、面综合形态练习。
   （2）大量练习单个黑白图案设计。
   - 训练目的：要求学生从具体实践中体会黑白图案的要素；对基础知识熟练掌握，为进一步学习图案设计夯实基础。

2. 理论思考

   （1）根据相关作品，简述上述黑白图案的要素。
   （2）从本章知识要点出发，搜集并鉴赏图案设计作品。

# 第6章

## 图案的组织结构

### 教学要求和目标
- 要求：通过对图案四种纹样的学习，大量练习这四种图案的表现形式。
- 目标：为后期的图案设计课程奠定基础。

### 本章要点
- 熟悉图案的四种纹样结构。
- 从图案的四种表现形式出发，大量练习图案设计。

不同的图案构成形式有不同的组织形式，从而形成丰富多彩的图案种类。尤其是连续纹样，其在服装设计中的运用效果很明显。在服装设计中，图案纹样多用于女装、童装、休闲装和部分男装上，有强烈的装饰效果。二方连续常常运用在领口、前胸、袖口、门禁、下摆等部位。而服装中的四方连续多以面料图案形式出现，常见于床上用品、窗帘、家居、包装盒等物品中，同时上述四种表现形式在其他设计门类中应用也很广泛（图6-1～图6-4）。

图6-1 单独纹样

图6-2 连续纹样

图6-3 适合纹样

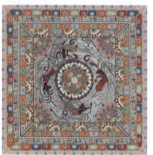
图6-4 综合纹样

## 6.1 单独纹样

单独纹样就是一个单元体，具有相对的独立性，是可以单独处理、灵活运用的一种纹样，没有外轮廓和骨骼限制。它是组成图案的基本元素，也是组成适合纹样、二方连续、四方连续等纹样的基础，具有相对的独立性。单独纹样不但能够作为单独的纹样来做装饰，还可以作为组合元素来构成图案或艺术作品。例如，一个动物、一个人物、一座建筑等，都是单独纹样。这些单个物体在变形过程中具有相对独立性，也可以动物与人物组合成一个新的单元纹样，不受任何外形和表现手法的约束一株植物（图6-5～图6-9）。

图6-5 学生作品（张楠）

图6-6 学生作品（冯宇森）

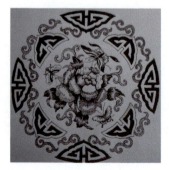
图6-7 学生作品（黄思静）

图6-8 学生作品（梁云云）　　　　图6-9 服饰刺绣

## 6.2 适合纹样

"适合"二字是指符合客观条件的要求，适合应用。在图案设计中，将形态限制在一定的范围空间，以其适合空间的需要来设计纹样的布局。这些外形包括自然形态、器物及几何形。适合纹样可以由一个或几个完整的形象组成，外形与纹样要和谐统一。适合纹样比较注重对称和均衡。适合图案在实际生活中运用得也非常广泛，如餐具，圆形的盘子、陶器、碗等（图6-10~图6-19）。

图6-10 适合纹样　　　　图6-11 学生作品（李柄宏）

图6-12 学生作品（谭业琳）　　　图6-13 学生作品（王殊）　　　图6-14 学生作品（王依然）

图6-15 学生作品（张嘉城）　　　　图6-16 学生作品（宋林泽）

图6-17 学生作品（邵曼丽）　　图6-18 学生作品（钟慰）　　图6-19 学生作品（邵予）

## 6.3 二方连续

二方连续是连续纹样中的一种形式。二方连续由于具有节奏、重复等形式，在生活中应用非常多，如广西的壮锦、四川的蜀绣、苗族的花带、土家族的织锦。此外，在生活用具器物、服装及染织的花布、书籍的装潢、商品包装、建筑上随处可见。单独纹样是构成连续纹样的基本元素。二方连续是由一个或几个单独的基本纹样组成，通过单独纹样连续性作左右、上下的反复排列形成带状的纹样。二方连续又叫花边纹样。左右方向连续排列的叫横式二方连续，上下方向连续排列的叫纵式二方连续。二方连续从构图上讲，可分为以下四种形式：散点式、波浪式、倾斜式、组合式。

### 1. 散点式

由一个或几个基本纹样组成一个单位纹样，依次等距离地作分散式的排列，重复排列的纹样与纹样之间没有任何连接线，各自都单独存在着，因为重复的连续性而形成了带状纹样。散点式排列有水平和垂直两种。散点式简洁明快，为了避免单独纹样的呆板，可以用几个纹样组合成单位纹样，由单位纹样再作连续性排列，产生强烈的节奏与韵律美感（图6-20～图6-25）。

图6-20 学生作品（张晶）

图6-21 学生作品（宋歆怡）

图6-22 中国传统图案（一）

图6-23 中国传统图案（二）

图6-24 学生作品

图6-25 学生作品（郭云瑞）

## 2. 波浪式

波浪式是单位纹样之间以波浪状起伏的曲线作连接。波浪线可根据实用性进行变化，使画面丰富，节奏起伏生动有趣。传统的卷草纹（中国传统图案之一，荷花、兰花、牡丹等花草，经处理后作"s"形波状排列构成二方连续图案；花草造型曲卷圆润，因盛行于唐代又名唐草纹。折线式是波线式的一种形式，它是指单位纹样之间以折线转折作为连接。折线式由直线形成，给人一种阳刚之感，而柔和的曲线连接的波浪式则具有阴柔之美（图6-26～图6-27）。

图6-26 学生作品(张嘉城)

图6-27 卷草纹

### 3. 倾斜式

倾斜式是指纹样作倾斜排列由各种不同角度的倾斜线作骨架的构成形式,可并列、交叉、穿插。这种构图形式相对比较灵活,格式和方向变化多样,组成的纹样丰富多变(图6-28～图6-30)。

图6-28 中国传统图案（三）

图6-29 中国传统图案（四）　　　　图6-30 学生作品（简悦）

### 4. 组合式

为了追求画面的多变与丰富，将两种或者两种以上的方式相互配合使用，综合运用于某一画面中。这种构图方式灵活，画面表现力强，可以产生多种二方连续构图形式。因此，在运用组合式时，需以一种构图方式为主，其他形式为辅，以达到主题突出、层次分明的效果（图6-31～图6-32）。

图6-31 组合式构图 敦煌图案　　　　图6-32 中国传统图案（五）

## 6.4 四方连续

四方连续是以一个或几个基本纹样为基础，向上下左右作无限重复排列的纹样组织构成形式。四方连续讲究虚实变化、有疏有密。四方连续应用面非常广泛，如服装染织图案、包装纸、窗帘布、地毯，甚至建筑、室内等设计领域。四方连续的构图形式主要有散点式、重叠式、连缀式三种。

## 1. 散点式

散点式四方连续主要的组织形式是以一个或几个基本纹样组成一个单位纹样，然后对这个单位纹样进行水平的、垂直的反复连续排列。散点排列分有规则散点排列和无规则散点排列。有规则散点排列是根据一定的规则安排纹样的位置，排列整齐，注重纹样的大小、方向、造型的变化。无规则散点排列比较自由活泼，有一定的随意发挥空间，能充分表达作者的思想感情和内涵；可以突破格式的局限，随意穿插，但要注意疏密关系、穿插关系，以免画面陷入凌乱的效果（图6-33）。

图6-33　四方连续（一）

## 2. 重叠式

重叠式是将一种四方连续作为底纹（底纹又叫地纹），将另外一种四方连续纹样重叠在底纹之上，（在上面的纹样又叫浮纹）。重叠式的四方连续要注意画面的主次关系，底纹不能喧宾夺主，要衬托、突出浮纹，避免造成画面层次混乱，主次不清。重叠式画面丰富多变，层次分明，如图6-34～图6-36所示。

图6-34　中国传统图案（六）　　　　图6-35　学生作品　　　　图6-36　中国传统图案（七）

## 3. 连缀式

连缀式是指将一个或者几个以上的纹样构成单位纹样，进行有序的重复连接。这种图案构成形式会让整个画面丰富充实。常见的连缀式构图形式有菱形连缀、波形连缀、阶梯连缀、圆形连缀等（图6-37～图6-39）。

图6-37 四方连续（二）

图6-38 四方连续（三）

图6-39 图案作品

图案设计

# 单元训练与作业

## 1. 内容

讲解图案的几种表现形式,如单独纹样、适合纹样、二方连续、四方连续。

- 时间:6小时
- 教学方式:用两课时时间并结合课件讲解图案的四种表现形式,剩下四课时进行针对性练习。
- 要点提示:重点掌握图案的表现形式并有针对性地大量练习,重点在于设计和制作上述四种图案表现形式。
- 教学要求:

(1)熟练掌握理论知识。

(2)根据上述四种表现形式,设计四种不同形式的彩色图案。

- 训练目的:要求学生从具体实践中感受图案的四种表现形式,为之后的图案设计夯实基础。

## 2. 理论思考

(1)什么是四方连续图案?它有哪些构成形式?

(2)什么是单独图案?单独图案有哪些形式?

# 第7章

## 图案的色彩搭配

**教学要求和目标**
- 要求:通过理论知识的学习,掌握色彩属性并熟悉色彩搭配方式。
- 目标:掌握配色技巧,为图案设计奠定基础。

**本章要点**
- 掌握色彩的属性知识。
- 熟练掌握配色方式和技巧。

色彩作为现代设计的重要一环，运用的好坏在很大程度上决定着一件设计作品是否成功。色彩赋予设计作品以生命力，而如何灵活运用色彩是至关重要的，需要我们具备对色彩基础知识的了解，对色彩运用规律的掌握。

# 7.1 色彩的基本知识

在设计的基础教学中，已经先于图案设计学习了色彩构成，对色彩已有了一定的认知与运用能力，而如何将色彩知识熟练地运用到图案设计与诸多设计中，还需要一个逐渐分析与实践的过程。本章主要在色彩构成的基础上阐述如何进行图案的色彩搭配。

我们的世界因为有了色彩而异彩斑斓，色彩无时无刻不与我们发生着密不可分的关系。我们对物象的认知都是从色彩与造型开始的，睁开眼，色彩就左右着我们的情绪与心理变化，控制着我们对物象的喜好。约翰内斯·伊顿说："色彩就是生命，因为一个没有色彩的世界在我们看来就像死的一般。"我们需要色彩创造的视觉空间来满足我们心理上的需求，每一种色彩都有着独自的情感意义。色彩对我们生活环境与自身造成的重要影响决定着我们必须去了解、去研究色彩，它是艺术设计的一个重要因素，是设计美学功能表现的重要方面。

### 1. 色彩的分类

我们通过眼睛来感知色彩。色彩是光照到物体上的视觉效应。据日本色彩专家测定，人裸视能够识别的色彩大约有数万种，正常色觉的人，可以区别大约750万种的色彩。面对如此多的色彩种类，需要我们去发现它们的规律，了解它们的特质。我们感知的丰富色彩是由无彩色系和有彩色系两大类组成的。无彩色系是指黑色、白色及各种深浅不同的灰色系列。

有彩色系作为图案创作的主体色彩，是指光源色、反射光或透射光能够在视觉中显示出某一种单色光特征的色彩序列，如可见光谱中的七种基本色，红、橙、黄、绿、青、蓝、紫，同时也包括这七种基本颜色的混合色（图7-1～图7-2）。

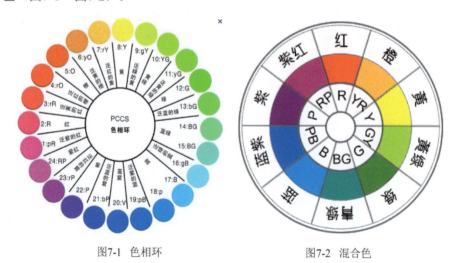

图7-1 色相环　　　　　图7-2 混合色

### 2. 图案设计中色彩运用需注意的问题

色彩所涵盖的意义与内容是复杂多变的，包含了美学、心理学、民俗学及光学。我们对色彩性质与规律的了解是为了掌握色彩构成美的方法，将色彩有秩序地组织在一起，形成和谐的画面。在图案设计中，图案设计配色运用的好坏，关系着作品的成功与否，需要注意以下几点。

（1）从自然界与生活中寻找色彩搭配的灵感

大自然异彩斑斓，许多植物、动物、景色等，色彩上都美丽异常，是天然的色彩搭配巧手，如蝴蝶

美丽的花纹;一年四节既是季节的更替也是不同色彩的更替,春的万紫千红、夏的绿树盈盈、秋的金秋硕果、冬的白雪皑皑。在从自然界发现美的同时要学习归纳,并将这些美丽的色彩效果运用到图案设计中。生活与自然的灵感是取之不尽的,关键在于要有作为设计者应该具备的一双善于发现与观察的眼睛(图7-3)。

图7-3 学生作品

(2)从传统艺术中借鉴色彩美

传统艺术是现代艺术宝贵的财富,每个国家和地域因风俗习惯、人文环境、社会经济、地理环境的不同而造就了不同的艺术表现。几千年积淀下来的艺术一直影响着当代设计。

(3)注意研究色彩的心理

看到色彩除了视觉上的刺激外,对客观事物的感受会引发我们的情感联想,左右我们的情绪,这种反应就是色彩的心理感受。因为环境的不同、个体的差异,我们对色彩的心理感受不能作一个绝对的结论。但色彩对人的心理造成的影响也具有一定的普遍规律,而这个规律是在人类几千年对色彩的理解和认知中约定俗成的,也是各个色彩带给人生理上的反应引发的情绪感应。例如,看到红色就能使人的瞳孔放大,刺激情绪的激动与兴奋,让人联想到火焰、太阳。

装饰色彩主观性强,一件好的图案设计作品在用色上必须考虑人们的欣赏习惯及审美要求(图7-4~图7-5)。

图7-4 学生作品(马漪洛)　　　　　　　图7-5 学生作品(王玥)

(4)对流行色的研究

流行色是指在一定时间、一定范围内,普遍受大众喜欢和关注的几种或几组色彩和色调,是当时社会上的主流偏好。流行色的变化是循环式的,但并不是一种简单的重复,而是在原来的基础上引入新的元素,使之有新的活力。而对流行色预测是一件困难和复杂的工作。它的变化是受社会经济、消费者心理变化、科技发展及色彩本身等诸多原因影响和制约的。在现实生活中流行色在一定程度上左右着大众对色彩的喜好。例如,服装上的图案设计,对图案色彩搭配是否吻合大众欣赏的眼光,很大

程度上决定着其服装的市场与销量。流行色的研究有利于图案色彩搭配的灵活运用，以便取得好的视觉效果（图7-6～图7-8）。

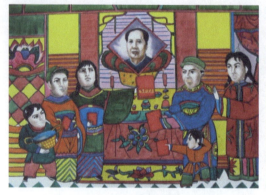
图7-6 学生作品（马漪洛）

图7-7 学生作品（成莉）

图7-8 学生作品（杨文倩）

（5）处理好色彩的调和对比关系

图案设计的好坏，色彩扮演着至关重要的角色，调和就是和谐美。调和是将两种或者两种以上的色彩配合适当地组织在一起，以满足视觉上的愉悦感。图案设计是实用美术设计，为美化生活及精神层面需要而存在的。这种实用性决定了图案设计服务对象的目的性。从色彩角度而言，鲜艳、对比强烈的色彩犹如高音，可以极大地刺激视觉神经，但长时间面对，容易使人神经疲劳，精神不安。例如我们的居住空间，几乎极少见到色彩对比强烈的用色，而喜欢采用白色、蓝色等冷色调的色彩。在实际生活中，人们更倾向于色彩调和的和谐性带来的舒缓的视觉享受。深入研究色彩的调和极为重要（图7-9～图7-12）。

图7-9 图案作品

图7-10 学生作品（马漪洛）

图7-11 中国传统图案

图7-12 图案作品

## 7.2 色彩的调和搭配

### 1. 色彩调和的原理

调和,从美学角度讲,就是多样的统一,有对比的和谐统一就是调和。任何两种颜色并置都会产生对比。对比有强弱之分,色彩对比过于强烈就需要调和的处理,没有对比的调和是不存在的。调和换一句话说就是将强对比弱化,使色彩的关系不要太冲突、尖锐。对比与调和是相互依存、相互制约的。

(1) 有序变化的色彩容易调和

秩序能产生统一,有秩序感的色彩并置赋予了色彩被量化的排列感,是对色彩进行等比或等差递增或者递减的一种组合方式。

(2) 纯度低的色彩容易调和

从纯度上讲,纯度越高的色彩视觉刺激度越高,在使人兴奋的同时也让人视觉疲劳与神经紧张。纯度高的色彩通过加灰、加黑、加白、加互补色等降低它的纯度,弱化视觉的刺激度;纯度低的颜色更容易与其他颜色互相协调,低调、典雅、含蓄(图7-13)。

图7-13 图案作品(三)

(3) 源于自然的配色习惯容易调和

自然景物在色彩、光影、造型上都有一定的自然规律,这种规律有序、和谐。来自自然色调的搭配已经成为人们长期的审美习惯。

### 2. 色彩调和的方法

(1) 同色相调和

同色相调和是指在同一种色相里通过纯度、明度的变化达到画面色彩的和谐统一。例如,墨绿配浅绿、深红配粉红等,同色相调和只有明度和纯度的变化,所以画面给人简洁、单纯的视觉美感。图7-14~图7-15中红色系的的搭配,让整个图案设计看上去柔和文雅。

 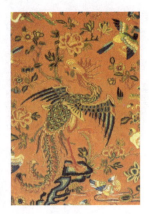

图7-14 图案作品(四)　　图7-15 民间刺绣图案(一)

（2）近似色调和

近似色调和就是两种以上颜色色彩相近的搭配。与同色相不同的是，近似色调和可以有小范围的色相变化，同时有色相、明度、纯度变化的近似。

① 明度近似调和，主要变化在色相与纯度上（图7-16）。

图7-16 图案作品（五）

② 色相近似调和，主要变化在明度与纯度上（图7-17）。

图7-17 图案作品（六）

③ 纯度近似调和，主要变化在色相与明度上（图7-18）。

图7-18 图案作品（七）

④ 明度与色相近似调和，主要变化在纯度上。
⑤ 明度与纯度近似调和，主要变化在色相上（图7-19）。

图7-19 图案作品(八)

⑥ 色相与纯度近似调和,主要变化在明度上(图7-20)。

图7-20 图案作品(九)

⑦ 明度、色相、纯度均近似调和。三要素的近似容易使颜色与颜色之间的界限模糊,通常需对另一种颜色进行分割处理(图7-21~图7-23)。

图7-21 学生作品(刘沙)　　图7-22 学生作品(陈静)　　图7-23 民间刺绣图案(二)

(3)同一调和

同一调和是指在相互对立的色彩中同时加另一色彩,减弱原有两色的对比关系,使之达到调和。同一调和使互相对立的色彩能够和谐地统一在画面中。

① 加黑色调和。

② 加白色调和(图7-24)。

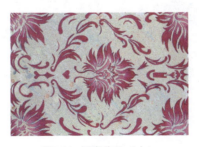

图7-24 图案作品(十)

③ 加同一灰色调和。
④ 加同一种颜色调和（图7-25）。

图7-25 图案作品（十一）

⑤ 互相调和。两种颜色不通过另外一种颜色作为媒介而是彼此分别加入对方的色彩，削弱对比度（图7-26）。

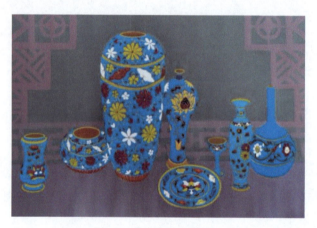

图7-26 学生作品（黎丽）

（4）分割调和

在两组对立的色彩之间加入其他颜色作为间隔，分开两组对立的色彩，达到调和。图7-27就是以黑色作为间隔色。

图7-27 图案作品（十二）

（5）非彩色调和

非彩色调和是指无纯度的黑、白、灰之间的调和，黑、白色是永恒的经典。黑、白、灰与其他有彩色搭配也能取得调和感很强的色彩效果（图7-28～图7-29）。

图7-28　学生作品（唐伟）　　　图7-29　学生作品（兰静）

（6）面积调和

面积调和是指色彩之间通过一种或两种色彩所占画面比例大小来达到调和。占画面面积大的色彩构成画面的主色调（图7-30）。

图7-30　学生作品（王天胜）

# 单元训练与作业

## 1. 内容

了解色彩的基本知识,掌握多种调和配色方式。

- 课题时间:8小时
- 教学方式:用5课时时间并结合课件讲解色彩的基本知识及色彩调和配色方式,并以大量优秀作品为例,讲解配色方式,然后进行配色训练。
- 要点提示:重点掌握配色方式。
- 教学要求:
  (1)熟悉掌握本章理论知识。
  (2)A4纸,设计8幅图案作品,同类调和、近似调和、同一调和、面积调和各一张。
  (3)收集鉴赏图案设计作品,分析色彩搭配。
- 训练目的:要求学生从具体图案色彩搭配中熟悉并掌握色彩搭配技巧。

## 2. 理论思考

(1)根据相关作品,简述色彩的基本知识。
(2)从色彩搭配的角度出发,搜集并鉴赏图案设计作品。

# 第8章

## 图案的应用

**教学要求和目标**

- 要求：通过学习图案在其他设计领域的运用，选择自己感兴趣的事物，设计图案。
- 目标：要求学生从具体实践中体会图案在其他设计领域的运用。对基础知识熟练掌握，为进一步学习图案设计夯实基础。

**本章要点**

- 熟悉图案在其他设计领域的表现。
- 从平面、工业、服饰、建筑设计角度出发，大量练习图案设计。
- 熟悉并掌握理论知识。

# 图案设计

图案广泛地运用在设计的各个领域。我国传统图案历经几千年的发展，形成了独特的艺术魅力，现代设计与传统设计并非对立矛盾，而是需要对传统图案进行吸收与再创作，与现代设计融合，设计出既有传统的文化内涵，又有时代性与国际性的杰作。而如何传承与创新，则需要更多的探索与研究。

## 8.1 服饰图案

服饰图案是对服装及其附件、配件的风格、款式等方面进行装饰，使服装更具审美情趣。图案设计与服装设计的结合能提升服装的个性化。

服饰图案按工艺划分可分为印染图案、编织图案、刺绣图案等。这些图案在面料上各有特点，可根据设计的不同情况选择适合的工艺手法。服饰图案按素材可分为花卉图案、人物图案及几何形图案等。例如一般情况下儿童喜欢卡通，女人喜欢具象纹样。图案纹样构成大多喜欢且综合运用单独纹样、二方连续、四方连续、适合纹样等构成形式（图8-1～图8-5）。

图8-1 印染图案　　　　　图8-2 编织图案（一）

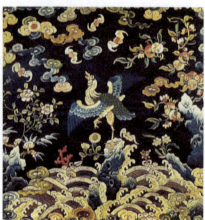

图8-3 编织图案（二）　　　图8-4 刺绣图案（一）　　　图8-5 刺绣图案（二）

服饰美化我们的形体，可以体现我们的个性、气质、身份、地位，有着标志的显著作用。对于等级制度森严的封建社会，服饰的不同代表着身份等级的差异，例如明清时期文官服饰为禽鸟类图案，武官服饰为兽类图案，龙纹、凤纹象征着皇帝与皇后。古代的服饰带有严重的阶级色彩，体现着富贵尊卑。服饰在近代以后脱离了封建等级的标志性作用，皇帝的衣服也能穿在百姓身上。但服饰具有标志性的特征并没消失，如校服、工作服、军服、医生服等都明显地带有标志性。服饰的不断演变为当代服饰的发展提供了丰富的设计素材和设计思维。

现代社会科技与文明的高速发展也为服饰设计开拓了更广阔的路。资讯、网络、媒体等的发达，也促进了人们对美的鉴赏力与自身美的塑造力（图8-6～图8-9）。

图8-6　学生作品（陈俊宇）　　图8-7　学生作品（周沈遥）

图8-8　服饰作品

图8-9　服装效果图

## 8.2　平面设计图案

　　文字、图形、色彩是平面设计的三大要素。图案是平面设计加强视觉美感的重要素材。平面设计在市场推广、生产、教育等方面都发挥着重要作用。近代的艺术发展为平面设计图案语言提供了更多的表现空间，如风格派凡·多斯堡、蒙德里安等对平面纯色几何图形的探索；立体主义对三维空间的全面破坏，用二维视觉对图案的表述；未来主义对字体、数字、文字等所创造的"图形诗"格式；超现实主义对真实世界的探索。近代各种新的艺术流派创立和推动了现代平面设计的发展。现代科技与艺术的结合，如计算机辅助设计在平面设计上的运用，极大地丰富了图案设计的表现技法。

图案设计

现代图案设计主要来自西方艺术及包豪斯影响的现代设计思潮，同时也是对传统图案的借鉴与创新。20世纪八九十年代我国受西方现代设计教育体系的影响，一味地丢弃了传统的东西，无论是教学还是设计都喜欢过度追求形式与现代感，而忽略了传统图案的学习。这样的设计虽然具有明显的现代感、商业感，但缺乏独特的个性和一定的文化底蕴与民族特色。我们需要在掌握现代设计语言的基础上，借鉴传统文化的精髓，在继承中大胆创新，与现代设计理念融合，让传统图案在新的审美观下进行元素运用、提炼、重组。对传统图案的再创造需要建立在理解的基础上，中国的传统图案很多带有特殊的寓意，甚至有特别的标志性作用（图8-10～图8-14）。例如图8-11，申奥标志将中国结的单一红色变成奥运的五种颜色等。

 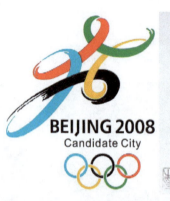

图8-10　宣传海报　　　　　　　　　　图8-11　奥运会标志

图8-12　卡片　　　　　　　　　　图8-13　笔记本

图8-14　钱包及图卡

## 8.3 工业设计图案

工业设计起源于英国的工业革命，历经100多年的发展，直到德国的包豪斯才建立了工业设计的教育体系。

现代工业设计可分为广义工业设计和狭义工业设计两个层面。广义工业设计是指为了达到特定目的，从构思到设计方案完成的一系列行为，它涵盖了运用现代化手段进行生产和服务的过程。狭义的工业设计仅仅是指产品设计，对人类生存与生活所需的工具、器械、用品等的设计。艺术设计中探讨更多的是狭义的工业设计，即产品设计。在产品设计中，产品外观的图案设计是极为重要的，是产品品质与格调的体现，赋予了产品更多的艺术美感。

在多元化的社会结构下，消费者购买的不仅是产品的功能还有产品附加的文化内涵。而立足民族的设计才是传递产品文化内涵的最好方式。传统艺术经过漫长的积淀，形成了独具民族性的视觉语言。对传统图案的借用，有利于提升产品的品牌精神，形成良好的品牌形象。但将图案运用于产品设计中并不是简单的借用，如果不加消化而将一些元素如京剧脸谱、如意、云纹等传统元素运用到产品设计上，必然给人生搬硬套的感受。只有对图案背后涵盖的寓意、象征甚至典故作深入了解，才可能活学活用（图8-15～图8-20）。

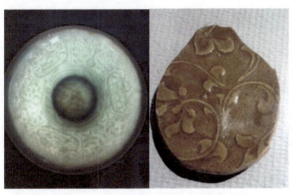

图8-15 宋代陶瓷

图8-16 蜡染

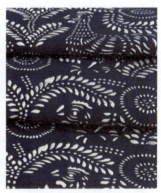

图8-17 蓝印花布

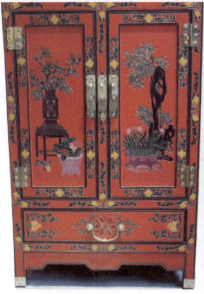

图8-18 传统家具

图8-19 学生作品（周爽）

图8-20 学生作品

## 8.4 室内设计图案

  室内空间是人们生活、工作的主要场所，早在人类文明开始的同时就存在。绝大多数人一生中有三分之二以上的时间是在各种室内环境空间度过的，可想而知室内环境对人们日常生活的重要意义。室内环境会直接关系到室内生活，关系到健康、舒适等。室内设计不仅要考虑其实用功能，还要考虑其思想文脉等精神功能方面的需求。白俄罗斯建筑师E0巴诺玛列娃认为，室内设计是设计"具有视觉限定的人工环境，以满足生理和精神上的要求，进而保障生活、生产活动的需求。"一个成功的室内设计案例，它不仅仅是提供一个遮风挡雨的空间，还体现出一种格调、个性去承载主人对自己生活环境的精神满足的投射。在有限的居室空间里创造一个功能齐全、品位高雅、格调不凡的居家环境，成了当代人提高生活质量的追求。

  不同的文化背景、生活背景、地域背景，让人与人之间有着不同的审美情趣、个人喜好，这种差异性导致了人们对室内环境风格与功能要求的不同。室内设计需要在相应的时代性上去吻合每个个体的需要，创造出不同需求的美的空间。例如喜欢田园牧歌的青年一族喜欢用一些小翠花的窗帘、木制而简洁的家具、藤制的家具，将田园中的自然、小清新如春风般带到家中，展现出主人对大自然、对美好生活的感怀。一些时尚的青年喜欢简洁、理性、冷静、未来感很强的居室，玻璃、金属材料的运用，使得居室环境充满着冷静与理智的思想。又如当今具有传统特色的茶艺馆，大量使用中式风格，在借用传统文化符号的同时又展现出当代人的文化品位。无论是中式风格还是欧式风格，在室内设计的领域里都可以窥见图案在居室中的灵活运用（图8-21～图8-22）。

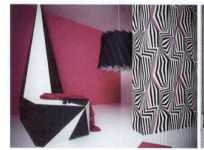
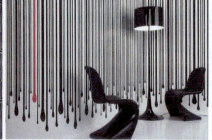

图8-21 Lars Contzen 作品（一）　　　　图8-22 Lars Contzen作品（二）

  图案在室内设计中效果的营造是通过软装饰（家居摆设、家具装饰品、家居纺织品）与硬装饰（墙面、地板、天顶、隔断、门、玄关等）来体现的。通过图案运用体现出材质之美、装饰之美、构成之美。在设计上，空间的利用要合理，室内空间的分布按生活习惯一般分为休息区、活动区、生活区三大部分。区分这些空间，一般可采用门、隔断、玻璃屏风、墙面等来划分，既满足了实用功能区域分割的需要，又可通过门、隔断、玻璃屏风上的装饰图案起到美化空间的作用，体现室内格调与风格。中式装修风格的室内环境里，往往喜欢采用一些富有隐喻吉祥意味的图案，如鹤、梅、兰、竹等形象，寄托出主人高洁的人文情怀。

如室内设计中的天顶设计，天顶是室内唯一无法遮挡的地方，让人一览无遗，所以天顶的装饰风格极大地影响着室内环境的氛围。中国自古以来就看重对天顶的设计，上面饰以吉祥的花纹、雕刻和彩画，主要用于宫殿、寺庙。欧洲古典建筑的天顶装饰美轮美奂，如米开朗基罗绘制的梵蒂冈大教堂穹顶，就极具艺术魅力（图8-23）。

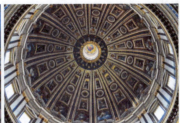

图8-23　梵蒂冈大教堂

## 8.5　传统图案的创意

"问渠那得清如许，为有源头活水来"。艺术是不断发展的，到今天已有几千年的历史。艺术的内容需要不断的丰富，在发展中演变。从新石器时代的彩陶纹到秦商时代青铜器的饕餮图纹，汉代漆器的龙凤纹，宋代的灯笼纹，无不在沿用中发展，既有一以贯之的脉络又有着五彩缤纷的新貌。在继承传统图案之美时又需要符合现代的文化特点，以满足当代人的精神需求。对传统图案除了在运用的领域上更加广泛外，比如传统图案在平面设计、室内设计等上的广泛运用，同时在图案的设计上也需新的创意。学习传统图案最重要的一个意义在于去全面地认识和了解传统图案的美和特点，再逐步去挖掘、总结、变化、改造传统的图案，而不仅仅是照搬照用，让传统图案在设计时转化为新的创意点，设计出既有传统的文化特点又有时代性与国际性的杰作。

当代装饰图案在视觉上有以下三个方面的创新特征。

### 1. 对传统图案的"意"进行了沿用与创新

（1）具有特定标识性的一些图案"意"的转变

在故宫，人们看到皇帝的龙袍上绣的龙纹，第一个念头就是那代表至高无上的皇权。封建统治者把自己比作真龙天子，谁要是敢由于喜爱而在自己的衣服上绣上那么一个纹样，是株连九族的大罪。由于等级森严，在封建制度下无论是衣服的颜色还是衣服的纹饰都代表着一种身份、一个阶级。图纹被统治阶级利用，成为统治阶级等级差别的标志与象征。例如，在中国古代的服饰里，文武百官各级官员官职不同，装饰在官服的纹样也大不相同：一品文官为仙鹤，二品武官为武麒麟，二品文官为锦鸡，二品武官为武狮。在唐代官服三品以上为紫袍，五品以上为绯袍，六品以下为绿袍（图8-24～图8-26）。

图8-24　一品文官仙鹤补服　　　图8-25　二品文官锦鸡补服　　　图8-26　三品武官豹补服

古代的先民由于对自然界的敬畏，把一些动物或者植物视为最古老的祖先，祈求图腾（祖先）的保护与庇佑，这些图腾象征的是一种思想共识、精神力量。一些传统装饰图案经过历史的沉积，逐渐形成了约定俗成的特定象征语义，不得滥用与逾越。在今天的文化潮流中，已突破了所谓的阶级问题、图腾崇拜问题，龙纹这个曾经只有皇帝才可以用的纹样早已飞入寻常百姓家，只要喜欢，便可身穿一件绣有龙纹的图案满大街的"秀"。这个时候这些图案的意义更多的是作为视觉造型元素来运用，满足当今人们审美需求与喜好，已经失去了原先的含义，发生了语意的转换（图8-27）。

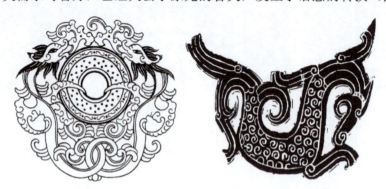

图8-27 传统龙纹

（2）传统吉祥图案寓意的沿用

远古的先民们由于对大自然、宇宙万象的不理解与敬畏，从而使寻求庇护的渴望成为吉祥图案的起源。中国传统图案讲究寓意，具有理想主义的色彩。吉祥是对未来的期许与祝福，表达人们对美好生活的向往，人们在图案中寄予了招财多福、功名利禄、长寿平安等心愿。吉祥艺术是中国特有的文化现象，图必有意，意必吉祥，从古至今人们不断反复地运用着同一个图案，不仅是它的外形具有多么美好的价值，更重要的是图案所附带的文化寓意。吉祥图案巧妙地运用神话故事、人物、宇宙万象、自然，创作出图形与吉祥寓意完美的结合。例如喜鹊、梅花"喜上眉梢"，鲤鱼"连年有余"，用祥云图案寓意"吉祥"，用蝙蝠的形象祈求"福"，用龟的形象代表"长寿"等（图8-28）。

图8-28 传统吉祥图案

随着历史的发展，吉祥图案形成了约定俗成的寓意，无论是古人还是今人对喜庆吉祥、福寿安康都有着永恒的渴望与追求。这些具有沿用寓意的图案经过现代设计理念新的解构与重组，不但保留了其精神层面的寓意，寄托良好祝愿，使其形式得到传承和发扬，同时也使作品获得了新的个性与张力，使得设计在保持民族独特魅力的同时又能与国际社会接轨。

例如中国传统的中秋节，许多月饼的包装盒喜欢运用的两个基本元素是"牡丹花"与"明月"。"牡丹花"与"明月"都是传统图案，牡丹花有雍容华贵之态，象征着一种富贵与品位，与明月一起搭配更有一种花好月圆的吉祥意味。这些设计很有中国传统艺术的气韵，同时又很现代（图8-29）。

图8-29 设计作品

## 2. 对传统图案的"造型"进行了提取与新的突破，图案的造型更抽象、更新颖

当我们在设计中借用传统图案艺术美的时候，往往不能忽略图案"造型"的再创造，而非简单的图案拷贝。简单的运用只能是图案的再度重复，不能赋予它新的设计面貌，从而也使其失去了创新的生命力。对传统图案的设计需要在了解的基础上，学会变化与改造，首先就是视觉造型的再创新。对传统图案既要从它的原有造型上吸收其方法，又要结合一些现代的设计理念。传统图案与现代图形的造型有着许多不同的地方，中国的现代设计受西方包豪斯的设计风格及各种思潮流派的影响比较严重，以至于一度许多设计具有强烈的西式风格，而失去了本民族的艺术魅力。中国传统图案主要注重的是实形的完整与装饰性，它们大多拥有一个形态完整的外轮廓，呈完整的几何形态，圆形、方形、三角形、椭圆形；注重对称均衡、形与形的穿插等技巧，复繁求变、乱中有序。结合这些特点，可借用平面构成的一些设计手法，打散、切割、错位、正负形转换、错视空间、变异、透视空间等，将原图案重新创造、提炼，使其图案的形态更加随意、离奇，打破一些固化的造型规范性，以表达更具个性化的设计思想，创造出富有时代特色的作品。这是一种立足传统的借鉴，更是一种创新（图8-30～图8-33）。

图8-30 图案作品

图案设计

图8-31 学生作品（邹宇）

图8-32 学生作品（李爽）

图8-33 学生作品（万玉寒）

### 3. 对图案的题材内容进行不断的延展

传统图案内容多样、题材广泛，基本上包括了现实生活的方方面面。人类对美的追求是永无止境的，艺术的表现形式、思想内涵也需要不断丰富、不断创新。但是社会的进步，人类思想的不断解放，现代媒体的介入，欣赏美学的演变，都需要对图案题材内容进行不断的延展与求新。例如，通过科学技术，人类对宇宙有了更深入的认识，一些宇宙星云、肌理、分子结构等也作为视觉元素出现在设计中；对计算机的广泛运用，软件绘制技术的发展，出现了大量的抽象图案纹样，以及风格各异深受青少年喜欢的插画。当今各民族文化艺术的交流，各具特色的视觉元素融入，极大地拓展了设计的创作空间与思维创新，形成了新的视觉艺术的语言（图8-34～图8-38）。

第8章 图案的应用

图8-34 学生作品（王航）

图8-35 学生作品（夏爽）

图8-36 学生作品（张晶）

图8-37 学生作品（刘丽）　　　　　　　　　　图8-38 学生作品（龙瑶）

## 单元训练与作业

### 1. 内容

重点掌握图案在服饰、平面、工业、建筑设计等领域的应用,以及对传统图案的传承与创新。

- 时间:8小时
- 教学方式:用两课时时间并结合课件讲解图案在上述四方面的应用,并以国内外大量优秀作品,以及学生课堂创作作品为例,让学生参与讨论分析。剩下4课时进行练习。
- 要点提示:重点掌握图案在上述四方面的运用,同时有针对性地大量练习图案设计及图案的创新,在具体图案设计中体会图案在其他设计领域的表现。
- 教学要求:

(1)掌握理论知识。

(2)A4纸,设计4幅图案作品,2幅作品分别表现图案在上述四方面的运用,2幅作品设计图案题材与造型的创新。

- 训练目的:要求学生从具体实践中体会图案在其他设计领域的运用,对基础知识熟练掌握,为进一步学习图案设计夯实基础。

### 2. 理论思考

(1)大量收集国内外优秀设计作品,简述图案在其他设计领域的表现。

(2)从本章知识要点出发,搜集并鉴赏图案设计作品,为理论研究奠定基础。

# 第9章

## 传统图案风格鉴赏

### 教学要求和目标
- 要求：熟悉掌握中国及外国的传统图案风格。
- 目标：选取自己感兴趣的部分进行大量练习，为后期的设计课程奠定理论和实践基础。

### 本章要点
- 了解中国不同时期的图案形式和风格。
- 对不同时期的图案形式进行再设计训练。
- 了解中国、希腊、埃及、波斯、日本的传统图案形式及风格。

各个民族在不同的时期创造了不同的文化艺术,有着各自民族的艺术魅力。透过这些作品,可以了解不同地域与民族的文化特点。研究这些作品,是对各民族几千年文化的传承。将传统图案与现代设计结合,可以为我们现代设计打下坚实的基础。

# 9.1 中国传统图案风格

中国传统图案文化内涵丰富,与历史演变紧密结合,成就辉煌。中国传统图案源于原始社会的彩陶图案。研究这些图案,有利于我们对历史文化的传承创新。

### 1. 彩陶装饰图案

彩陶装饰图案是新石器时期的艺术作品,经历了大约3000年的演变历程,主要绘制在陶质的盆、瓶、盘等类盛器上。这一时期的图案简单粗糙,但自然质朴,反映了人更接近自然的本性。图案纹样主要包括人物、动物、植物、几何形图案。几何形图案在彩陶装饰图案中应用最为广泛,包括锯齿纹、网纹、三角纹、平行纹等,富有节奏的美感。几何纹绘制简单,与器物造型相结合。动物纹主要以鱼纹、鹿纹、蛙纹为主。透过这些图案似乎可以穿越到新石器时代,感受当时人类耕作、狩猎捕鱼的生活方式(图9-1)。

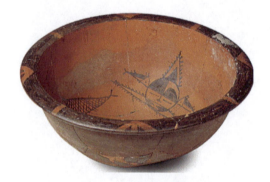

图9-1 人面鱼纹彩陶盆

图9-2中是舞蹈纹,使用分割处理的手法。几何形图案在彩陶装饰图案中应用得最为广泛,绘制简单且易于与器物造型相结合。

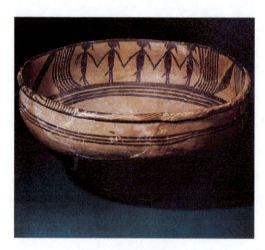

图9-2 舞蹈纹彩陶盆

彩陶装饰图案主要是由黑、红、白三色的配合绘制而成。彩陶装饰图案简洁、抽象;色彩单纯、质朴;器物造型古朴、优美,形成了新石器时期独特的艺术风格(图9-3)。

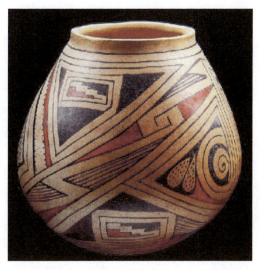

图9-3 几何形图案

## 2. 青铜器装饰图案

中国古代青铜器发展的主要时期就是先秦时期。这个时期的青铜器纹饰演变最具有代表性。青铜器的纹饰主要有饕餮纹（或称兽面纹）、窃曲纹、凤鸟纹、圆涡纹、波纹、蛟龙纹、勾连雷纹、蟠螭纹、螭虺纹、羽纹、四瓣花纹、夔龙纹、连珠纹、各种动物（虎、象、兔、蝉、龟、鸟、蛙、熊、牛、羊等）纹、各种兽体变形纹、火纹、人物画像等。青铜纹饰最具代表的纹饰演变体现在饕餮这一形象上（图9-4）。

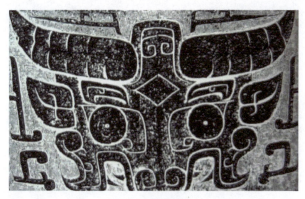

图9-4 饕餮纹

青铜器纹饰均以对称的形式构成，造型奇特、古怪，给人浓郁的神秘气息，值得深入研究（图9-5～图9-6）。

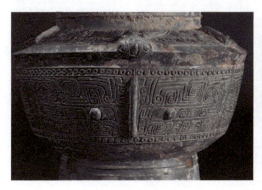    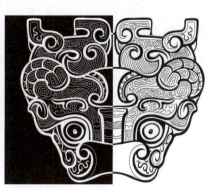

图9-5 青铜器饕餮纹　　　　图9-6 对称形式的饕餮纹

### 3. 战国时期装饰图案

战国时期装饰图案在继承商周时期纹饰的同时逐渐改变了商周时期图案的对称构图、造型线条的平行与垂直，构图相对灵活生动，出现了斜线与弧线的线条运用。大量的工艺品在这时期出现，如漆器、玉器、刺绣等（图9-7～图9-9）。

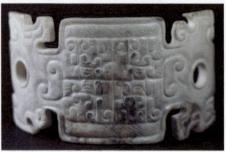

图9-7 战国漆器　　　　　　　　图9-8 战国玉器

漆器工艺在战国时期相当成熟，纹样主要包括动物纹、几何纹、云纹等（图9-9）。

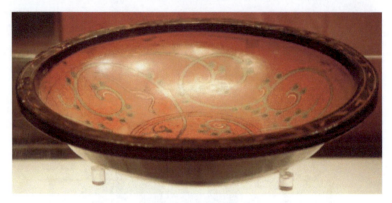

图9-9 彩绘双凤纹漆盘

战国时期丝织业已有很大的发展，当时刺绣的内容主要有几何形、动物、人物等。几何形与动物题材的纹饰占主要地位。活泼、轻快、自由是这一时期刺绣图案的装饰特点（图9-10～图9-11）。

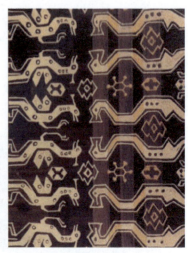

图9-10 战国刺绣　　　　　　　　图9-11 刺绣（几何形题材）

## 4. 汉代装饰图案

汉代经济更加繁荣，带动了装饰艺术的全面发展。这一时期装饰内容主要以人物、动物为主。具有代表性的就是汉代的画像石、画像砖、瓦当图案及金属制品图案（图9-12～图9-15）。

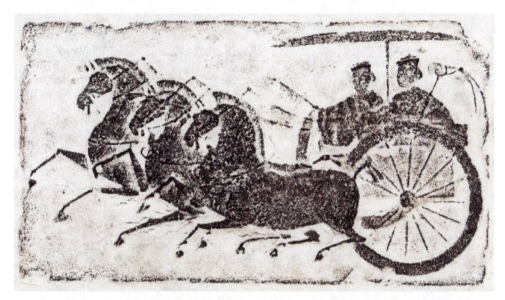

图9-12　画像石

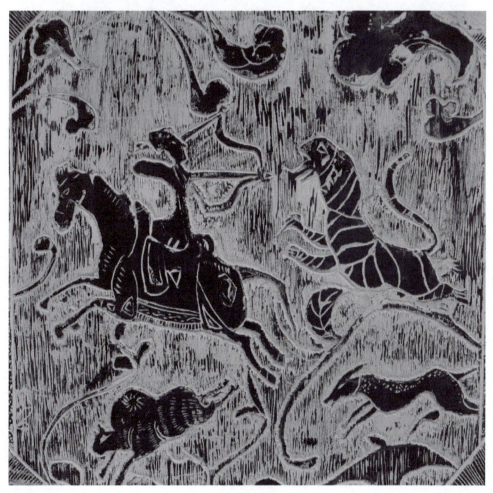

图9-13　画像砖

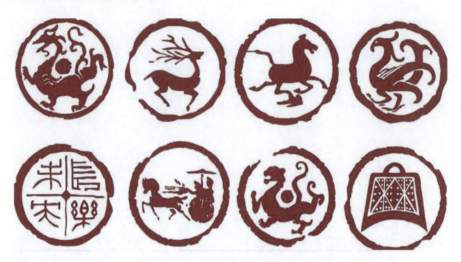

图9-14 汉代瓦当图案

 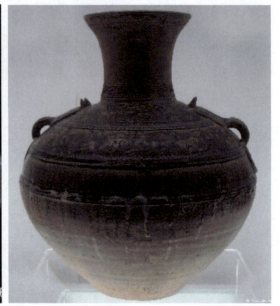

图9-15 汉代金属制品

### 5. 南北朝装饰图案

南北朝时期社会动荡，文化经济发展不平衡，但佛教的兴起为艺术注入了新的活力。南北朝的佛像造影具有极高的艺术价值。这个时期还出现了一些浮雕彩绘图案、连续图案（飞天、仙女造型）及具有西方风格的忍冬草图案。这些图案的出现极大地推动了装饰艺术的发展（图9-16）。

图9-16 忍冬草图案（一）

忍冬草图案伴随着佛教文化传入我国，并在我国得到了进一步的完善和发展，在当时的装饰艺术中占有重要的位置。忍冬草图案包括单独图案、二方连续、四方连续等丰富的构成形式。在现代图案设计中运用也很广泛（图9-17）。

图9-17 忍冬草图案（二）

### 6. 唐代装饰图案

唐代经济繁荣，对外交流、贸易频繁，推动了艺术的发展。文化的交流对当时装饰产生了一定影响，唐朝人喜爱华贵、丰满的装饰风，创造了闻名中外的唐三彩。装饰内容也日益丰富起来，出现了宝相花、团花、卷草等图案纹样。宝相花丰满、庄重，除了用于单独图案之外，还常用于二方连续图案之中（图9-18～图9-19）。

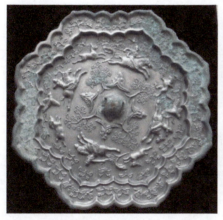

图9-18 唐代宝相花　　　　　　图9-19 唐代团花

卷草纹是在南北朝时期忍冬纹的基础上进一步完善而成的，是唐代代表性图案之一，常以波浪式的形式出现，来点缀一些仙女、鸟兽等形象（图9-20）。

图9-20 卷草图案

## 7. 宋、元装饰图案

宋代陶瓷工艺是中国古代陶瓷艺术的高峰，如汝窑、定窑、官窑等。宋代陶瓷端庄素雅，装饰内容主要以花卉为主，常见的有莲花和牡丹等。

莲花图案也是佛教图案，早在南北朝时期就用来装饰佛教艺术。宋代的莲花图案常用花头、叶子、梗来装饰画面，写实与艺术相结合（图9-21）。牡丹图案在唐代已多出现在铜器、金银器、服饰上，虽然显得贵气十足，但造型单一、呆板。而到了宋代，牡丹的图案纹样多变，造型变化丰富。

图9-21 敦煌壁画中的莲花图案

## 8. 明、清装饰图案

明、清两代处于封建社会的晚期，封建社会制度逐渐走向衰亡，但文化艺术经历漫长的积淀也发生着演变与进步。这一时期出现了技术的革新和艺术商品的多样化，如景泰蓝、青花、斗彩等瓷器品种的出现。图案装饰构图丰满、内容丰富，如清代乾隆皇帝特别喜欢纹饰复杂、华丽的器物。

景泰蓝是这一时期成就颇高的作品，14世纪传入我国。景泰蓝的图案主要以花卉植物为主，同时也与相应的动物组合构成，色彩鲜艳亮丽，给人密集的视觉感受（图9-22）。

图9-22 景泰蓝

## 9.2 外国传统图案风格

我们在学习本民族传统图案的同时，也要借鉴外国的装饰艺术。文化与艺术都是在交流中发展，要善于洋为中用。20世纪八九十年代西方艺术教育的传入，极大地促进了国内艺术的发展。历史上，我国的文化艺术对日本、韩国、中亚、欧洲都产生过重要影响（图9-23～图9-24）。

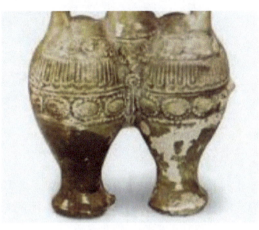

图9-23 雄狮图案的青铜器　　　　　　　　图9-24 萨珊朝花纹的釉陶罐

### 1. 希腊图案

希腊是欧洲文明古国，它的艺术成就主要体现在陶器、建筑、雕塑等方面。陶器生产在古希腊十分发达，公元前700至公元前480年是希腊陶器的巅峰时期。麦锡尼附近的科林斯与以雅典为中心的阿提卡地区是这一时期的两大制陶重镇。在每件陶器上，都把制陶生产者和陶器上的瓶画者的名字刻上去，充分体现出对制作者的尊重（图9-25）。

图9-25 古希腊图案

阿提卡地区的陶土品质优良，陶工在红棕色陶器上把动物、人及几何图案绘制上去，用笔画出暗色色块或线条，经过黄色釉药的加工，变得又黑又亮。这种在底色上用黑色块或黑线条作画的做陶方式与作品，成为希腊陶器的最大特色，称为"黑绘陶"。经典期的希腊陶艺是在公元前480年至公元前322年，陶制技术有更大的突破，即红绘式的发明。红绘式的发展逐渐取代了黑绘。红绘是把人物或主题的背景全部抹黑，剩下主题部分不涂，使主题呈现出陶器原有底色。图案主题多以描绘日常生活场景或神话故事为主，充满着生活气息。此时期的作品既繁复又华丽，壶型也变化多端，有的装水，有的装油，有的供祭祀用，有的供喜宴用（图9-26～图9-27）。

图案设计

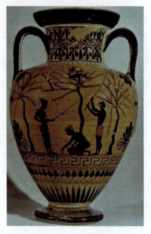
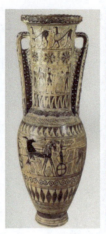
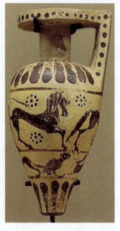

图9-26 希腊陶器　　　　　　图9-27 希腊陶瓶

### 2. 埃及图案

埃及位于非洲北部，尼罗河孕育了这片土地。古埃及图案是享有世界盛名的极有特征的图案，是古埃及人杰出的艺术创造。古埃及王国是稳定而封闭的专制国家，有着严格的社会等级。专制集权的社会对埃及的艺术产生了直接的影响。例如，在古埃及服饰某种程度上就是社会地位的象征。通过服饰的装扮使得本无差别的个体在外观上就能确认出身份的贵贱（图9-28）。

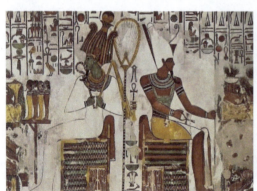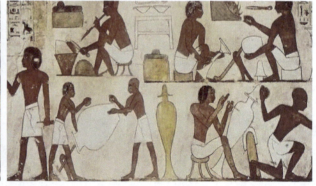

图9-28 埃及壁画

埃及宗教是艺术和审美的原动力。古埃及的众神，大多数都是动物的头部，人的身体，极具夸张想象力（图9-29～图9-30）。古埃及的典型图案有莲花图案、纸草图案、柱式图案、万字骨骼图案等（图9-31～图9-34）。

图9-29 埃及湿气女神　图9-30 埃及索别库神　　　图9-31 莲花图案　　　　　图9-32 纸草图案

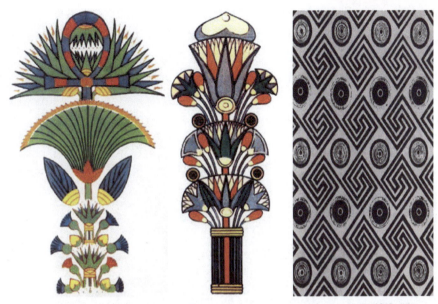

图9-33 柱式图案　　　　　　　图9-34 万字骨骼图案

古埃及早期的莲花图案可能是取材于尼罗河上的白睡莲，是今天所知道最早的植物主题描绘。莲花图案作为宗教的象征，是永恒光明，是神圣的预兆。莲花图案，其对称的单位图形给人以庄严感和神圣感，在二方连续中常常有弧线和曲线的连接，其间伴有水的律动。

纸莎草是一种古老的水生植物，古埃及人将纸莎草的茎逐层撕开，削成长条，然后排齐、压平，再晒干后制作成片，在上面书写，称为"纸草"。纸草在日常生活中起着巨大的作用，因此古埃及人对它极为崇拜。纸草图案在人们心中象征幸福。在古埃及壁画中，可看到一些国王手里拿的权力杖是纸草茎的样子。而古建筑的石柱，多呈纸草茎状，柱顶雕刻的是纸草花的图案，纸草的花似未开放的蒲公英。

古埃及人喜用"万"字形旋转曲线的骨骼。这种骨骼可将单体的图案向四处连续，延绵不断。

### 3. 古波斯图案

波斯兴起于伊朗高原西南部，1935年巴列维王朝时代，伊朗政府正式将"波斯"更名为带有"富贵"之意的"伊朗"。因此，波斯的历史，实际上就是伊朗的古代历史。伊朗高原地处丝绸之路，是连接东西方文明的交通要道，既受古希腊文化的影响，也受东方文化的影响，形成了独特的波斯文化。

古代波斯图案主要包括陶器图案、金银器图案和染织图案（图9-35～图9-36）。波斯陶器由于秉承了古老的两河文明的传统，又吸收了东西方文化的优秀传统，尤其是汉唐时期的中国图案，形成了自己的艺术特色。金银器是波斯图案中最富特色的一种，古代波斯的金属工艺技术高超，尤其是银器的数量很大，使用也较为普遍，加工工艺精湛，装饰华美。

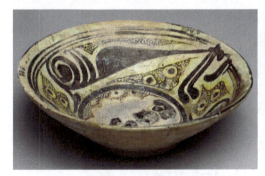 

图9-35 波斯陶器　　　　　　　图9-36 波斯金银器

波斯的染织工艺品以品质优良、工艺精湛、图案华美、色彩绚丽著称于世，特别是在纹饰方面创造了许多独具波斯民族特色的图案。尤其是波斯地毯，展现了伊朗悠久的历史及伊朗人民的聪明才艺。波斯地毯纹样多变、构图严谨、颜色丰富而协调。其图案有用阿拉伯人喜欢的玫瑰花、郁金香等植物花果、动物为题材的，也有以表现田园风光、狩猎为题材的。以抽象或写实的图案、阿拉伯文字和几何图案进行构图处理，几何图案的地毯一般是由垂直线、水平线和对角斜线组成，重复形成中心花纹。而抽象或写实图案构图相对要灵活一些，纹样更生动有趣。在这类地毯中有许多纹样是从中国传去的，再经过波斯设计师的改进糅合了波斯的独特元素，形成了中东风格的图案（图9-37～图9-39）。

图9-37　波斯染织品　　　　　　　　　图9-38　波斯地毯

图9-39　波斯地毯

### 4. 日本图案

日本是一个很善于吸收外来文化艺术为己用的民族。在明治维新以前日本受中国文化的影响最大。在长达千余年对中国文化的借鉴中，日本又通过自己的再创造使之本土化。日本对唐文化的吸收在奈良时代达到高潮。历史上中国与日本密切的交流关系，决定了两国传统图案有着极大的相同与相似性。例如图案上受唐文化的影响出现了许多唐草纹样，动物、自然与植物组合的含义也大多来源于中国图案纹样。

特别值得一提的是，伴随佛教的传入、推广与发展，日本的传统图案出现了佛教意味的云纹、莲纹等形式，以禅学的"自然、空灵、沉静、朴素"美学观为基础，追求设计中的优美与宁静，丰富了图案设计的艺术感染力，形成了优雅、朴素的意境美（图9-40）。

图9-40　日本传统图案

日本的万物有灵观及人与自然的融合，使其传统图案里多出现以植物花卉、自然物为题材加以表现。例如，以樱花纹为主题的樱纹，让人感受瞬间美的盛放与凋谢的忧伤。日本以樱花为国花，喜爱樱花的灿烂短暂，在瞬息之间的永恒给人心灵上的触动。这种情结导致其传统图案中线描的表现形式多见优美、纤细、抒情而敏感的线条。平面化处理是日本传统图案设计的重要表现手法之一，通过对物象主观意识的抽象与概括使画面简洁，具有节奏美感（图9-41～图9-42）。

图9-41 日本传统花卉图案

图9-42 日本传统图案

# 单元训练与作业

## 1. 内容

学习并掌握中国及外国的图案形式及风格，并在具体的图案设计中将传统与现代完美结合。

- 时间：6小时
- 教学方式：用两课时时间并结合课件讲解图案的形式及风格，并收集大量国内外图案作品供大家欣赏，剩下四课时进行练习。
- 要点提示：重点掌握图案的风格及形式并有针对性地大量练习，拓宽知识面。
- 教学要求：
  （1）熟悉掌握理论知识。
  （2）A4纸，设计4幅完整的图案作品，将现代和传统要素相结合。
- 训练目的：要求学生从具体实践中体会国内外传统图案的风格和形式；对基础知识熟练掌握，为进一步学习设计夯实基础。

## 2. 理论思考

（1）根据相关作品，简述图案的形式及风格。
（2）收集传统图案的相关资料，并写下不少于800字的述评。

# 参考文献

[1] 雷圭元. 图案基础. 北京：人民美术出版社，1963.
[2] 德比奇. 西方艺术史. 徐庆平，译. 海口：海南出版社，2001.
[3] 刘时燕. 装饰图案的创意与表现. 上海：中国纺织大学出版社，2007.
[4] 贾楠，周建国. 中国传统图案设计. 北京：科学出版社，2010.
[5] 王立导. 中国传统寓意图像. 北京：人民美术出版社，2008.
[6] 王受之. 世界平面设计史. 北京：中国青年出版社，2002.
[7] 伊顿. 色彩的艺术. 杜定宇，译. 北京：北京出版公司，1999.
[8] 荣格. 红书. 林子钧，张涛，译. 北京：中央编译出版社，2013.
[9] 莫阿卡宁. 荣格心理学与西藏佛教. 江亦丽，罗照辉，译. 北京：商务印书馆，1999.